曉龍 / 著

閱讀 電影 與

電影 閱讀

電影可觀‧可賞‧可閱讀！

從人際關係、生命價值、社會探索和感情世界，
深度解讀及分析50套著名的中外電影。

聚焦及比較12套電影與原著的關係

一套震撼的電影，等同一部精彩的好書。資深影評人兼中學
教師曉龍透過影像獨特的力量，帶學生閱讀世界的真善美。

電影物語：推薦序

　　電影是生活娛樂的一部份，對我來說，也是生命的座標，還有溫度和回憶。

　　年幼時和爸爸看《美日雄師》、《633敢死隊》。記得旅居在澳門的日子，感覺是整個舊城區的人都湧著看《神龍猛處闖金關》。大學時期，大伙兒看法國電影，藝術電影。追逐愛情的日子也看了很多，哪電影是和什麼朋友看的，那情懷也不期然地浮現出來。這是個人的回憶。

　　當年參演舞台劇《夢斷城西》，導演鍾景輝便領著我們一班小伙子，與填詞黃霑、編舞劉兆銘及曹誠淵……等在音樂總監黎小田的大宅內觀看《西城故事》。天啊！我們將要參與這超級製作，一代人領著一代人的場景，依然在目。

　　某段日子，曾參與電影的編劇工作，會翻看不同年代經典的電影，對白、鏡位、和令人刻骨銘心的定格。在一稿編劇的班子中，竟然有未成名的張小嫻，一同跟著陳慶嘉(阿寬)日以繼夜地度橋，那是陳果導演的第一齣電影《大鬧廣昌隆》。那時候明白了，「鬼」無論是藏在傘內，沒有影子或是沒有下巴……的特徵，都是編劇們賜予的。後來《胭脂扣》上演時，梅艷芳吃麵時對張國榮幽幽地說：「我是不用吃的，嗅嗅便飽了！」，這又是編劇在施法了。這些都是回憶的一部分。

　　電影會忠實地記錄了當時的城市景觀、人際關係和禁忌，還有消失了的用語和句子，相信這也是電影創作人未有想及的。一些史詩式的電影，例如《亂世佳人》、《仙樂飄飄處處

聞》、《教父》、《埃及妖后》……，在不同時期再重看，自有不同的體會。尤對政治背景有不同的洞察，這一點跟閱讀的情況也十分相似。

我是修讀文化管理的，所以會對創作小說的文藝青年說，努力創作，然後把作品寄給編劇或電影出品人；創作散文和新詩的，不如自薦去填詞，那裡會有更大的發展空間。王曉龍跟我同是圖書館主任的教師，肩負著推動閱讀的使命，閱讀過他新書《閱讀電影與電影•閱讀》——電影文本的解讀及分析的若干篇章之後，有著另外的體會。

此書收錄了六十齣電影的分析，環繞著人際關係、生命價值、感情世界、社會探索，與我以上提及的感受不期而遇。而「電影與原著的關係及比較」更是對創作及跨媒體文本分析的大幅著墨，我認為值得向修讀及研習電影的同學推薦，足以和我當年書架上新潮文庫的《世界電影新潮》並列。

以下是作者一些苦心孤詣的語句摘錄：

「原著的文字為電影提供『養分』，這才使導演發揮原著的精粹，用動態的影像表現其靜態的文字表達的世態意境。因此，原著是電影的根基，如果沒有精心撰寫的文字及精煉的文字的涵蘊，導演定必失去想像的空間，遑論會有電影內美輪美奐的畫面。」

「如果觀眾只看電影，容易大意地忽視了作者透過此故事表達自己的人生觀的意圖。」

「觀眾能否了解其中的內蘊，與自己的人生經歷及成熟程度有莫大的關係，……可能會忽略了其具深層意義的內蘊，亨受著諧趣的笑料和幽默的對白時，浪費了創作人藉著影片傳

送的「知足常樂」的訊息的一番苦心。」

「《一秒拳王》：創造未來。『一秒同樣可以使一件事翻天覆地。』作為一齣勵志電影，《一》的創作人已做足本分，其故事情節內「天賦乍現→初試啼聲→埋沒天賦→放棄自己→重新出發→發展天賦→再現光芒」的過程，《一》皆四平八穩而有板有眼地呈現。」

「《媽媽的神奇小子》：殘而不廢的人生態度。很意外，《媽》竟藉著蘇樺偉的經歷反映殘疾運動員未能獲得公平待遇的問題，為他們抱不平。」

「《波斯密語》：語言在特殊環境中的角色。《波》把『善意的謊言』推向極致，讓它從不道德變為道德，從不善變為向善，原本它使別人受騙屬於不道德的行為，但它與生存的基本權利掛勾，就變為道德；它與防止種族滅絕掛勾，就變為向善。」

以上的選錄，已足以透視了作者的誠意，在芸芸的成功作品面前，作者不忘舉重若輕的予以補注及分析，寄望大家用心學習，在媒體轉換的同時，也不可因壓縮而失去層次，好讓大家走得更遠。

呂志剛

優質圖書館網絡創辦人
戲劇監製
專業出版人

序

　　曉龍的新書《閱讀電影與電影・閱讀》從兩個角度探討電影作品，分別是對電影解讀與分析以及原著與根據原著改編電影兩者的創作分別與相互關係。

　　在對電影解讀與分析部分，作者根據電影內容細分了包括人際關係、生命價值、社會探索及感情世界四個部分。方便讀者隨時對各個有興趣的部分進行選讀。而原著改編成電影作品雖然是電影創作經常採用的方式，但畢竟是兩種截然不同的媒介，因此這其中涉及的跨界別創作模式與表達形式有著巨大的鴻溝。成功改編的電影作品，尤其是讓觀眾和讀者兩個群體都滿意的作品少之又少。因此原著與根據原著改編電影兩者的創作分別與相互關係是一般探討電影較少涉及的角度，也是較難論述的問題。

　　曉龍在書中寫到：《花椒之味》談的是生者與死者的「密切關係」，但也涉及到了兩岸三地三個家庭三個不同背景的姐妹如何打破彼此之間的隔閡，而真正成為一家人。內在關係和現實世界兩岸三地的關係認知和對歷史的理解都有著頗為巧妙的隱喻，是一部可以不斷回味的好作品。《人潮洶湧》借一個頗有些荒誕的故事情節，展示一個羨慕別人生活並得到一個身分互換／體驗別人生活的機會後，人生會就此變得成功？換句話說，造成不同人生的原因是什麼？原來不是生活的外表而是人對自己內在認識的定位。《極地守護犬》的原著《野性的呼喚》強調狗與狼的野性。作者傑克•倫敦旨在透過原著中描

寫牠們遵循「叢林」生活法來諷刺二十世紀初西方資本主義弱肉強食的凶殘本性。而《極》的電影創作人則嘗試削弱原著中的野性，為其增添不少人性的元素，以便觀眾能夠多些認同荷里活創造出的「英雄」形象。作者東野圭吾寫的《解憂雜貨店》深刻地探討人生而表達自己對生命的所思所想。《解》在 2017 年分別被日本及中國內地的編劇改編成兩齣同名的電影，儘管出兩個不同國家改編創作，但兩部片的內容和結構均極為相同，說明兩地觀眾對生命的所思所想其實是極為類似的。礙於電影有限的篇幅，兩地改編的電影同樣只能輕描淡寫當事人於生活中遇上的種種挫折、經歷以至於對自己的前途未來感到的不知所措，在說服力上都不及原著來得深刻。

　　全書共有 62 篇文章，是曉龍的又一部力作。對於他多年來筆耕不止的一貫勤奮十分佩服。十分榮幸為他的新著寫序篇，希望讀者能從他的文字中獲得閱讀的愉快和全新的視角。

何威

香港影評人協會榮譽會長
2021 年 11 月 30 日 香港

前言

　　在二十一世紀的新世代，普羅大眾接觸影像多於文字，在休閒的時間內，都喜歡觀賞 YouTube 的短片，甚少閱讀文字，吸收資訊／獲取知識不限於閱讀文字，閱讀影像亦是另一種常用的方法。今時今日閱讀的文本已日趨多元化，單純地閱讀影像可能限制了觀者思考資訊／知識的深度，只閱讀文字亦可能限制了讀者吸收資訊／知識的廣度，故此書嘗試聯繫影像與文字，一方面詮釋影像的內涵，另一方面比較影像與文字的內蘊及兩者分別對觀者及讀者即時和長遠的影響。

　　此書的前半部分被命名為《閱讀電影》，正象徵電影作為影像的載體，可以有廣闊的閱讀空間。電影可以用作詮釋現實生活中的人際關係，親情是這種關係中的其中一個重要部分，亦是人在一生中不可能捨棄的關係，親情遂成為人際關係部分的核心。電影可以用作詮釋不同年齡、身分或地位的人的生命價值，人生的態度和意義是人在自己的一生中經常會思考和探討的課題，對生命的闡述遂成為生命價值部分的核心。電影可以用作詮釋千變萬化的社會現象，投射在影像中的社會實況，可以是寫實的描繪，亦可以是現實的擴大，更可以是虛與實的交接，影像與現實的關係密切，對社會問題的反映遂成為社會探索部分的核心。電影可以用作詮釋人的感情關係，人是重視感情的生物，現實中的感情瓜葛經常會成為電影的主題，愛的感染力無遠弗屆，觸動觀眾的心靈，對愛情的思考和分析遂成為感情世界部分的核心。因此，本人以人際關係、生命價

值、社會探索及感情世界為閱讀電影的四個核心部分。

　　此書的後半部分被命名為《電影・閱讀》，正象徵影像與文字之間千絲萬縷的關係，以電影及其改編的原著小說為本，比較電影與小說的異同，分析那一種文本對受眾更具吸引力，並思考那一種文本能使受眾對故事情節有更清晰和深入的認識及了解。文章不單探討電影與小說的關係，還對小說改編為電影的成果進行跨文本的分析，讓此書的讀者透過中外的不同例子了解兩種文本各自的特色和風格及兩者之間的關係，並判斷那一種對受眾具有更大的吸引力和感染力，以及他們可以透過那一種獲得更多的裨益。後半部分的文章以形式及內容的比較為本，與前半部分以單一文本的內容詮釋有明顯的差異。因此，本人嘗試拉近影像與文字的關係，讓此書的讀者藉著電影提升閱讀的興趣。

　　全書分別從縱向及橫向的角度進行思考和分析。

　　縱向的詮釋從點至線，以一齣電影為起點，探討生命的多種層次及層面，讓電影透視日常生活，並使日常生活與電影有更近的「距離」。

　　橫向的比較從點至面，分別以一齣電影與一本相關的原著為起點，探討影像怎樣由文字構成，文字又如何轉化為影像，其跨文本的探索，有別於坊間的影評文章。因此，視聽文化與閱讀在二十一世紀的新世代裡相輔相成，盼望本書的出現能幫助讀者跳出閱讀僅限於文字的框框，並了解閱讀影像可以是閱讀文字的起點，雖然影像有些時候從文字改編而成，但文字很多時候可以成為影像的「延伸」。

　　看完電影後，再追本溯源地閱讀其改編的原著小說，都可以被視為以電影提升閱讀興趣的好方法。

曉龍

2021 年 11 月 28 日 香港

第一部分 ｜閱讀電影：電影文本的解讀及分析

人際關係

生命價值

社會探索

感情世界

第一部分

閱讀電影：電影文本的解讀及分析

《盛夏友晴天》（台譯：路卡的夏天）
超乎現實的人際關係

　　在一個社會中，要包容和接納一些與自己不同的人十分不容易，因為不少人都以自我為中心，希望別人主動改變接納自己多於主動改變自己以讓別人接納。《盛夏友晴天》內路卡一家身為海獸，他的父母經常擔心他會離開海洋，容易被人類欺負甚至殺害，故他們在他從小至大的成長過程中灌輸水以外的世界非常危險的概念，以杜絕他接觸人類的念頭。不過，當他到了少年的階段，開始反叛，亦覺得水中世界很沉悶，遂在偶然相識的同類朋友慫恿下，大膽地離開海洋，到人類居住的小鎮玩樂，雖然曾遇上惡人，但亦有機會認識十分善良的人類好友莉莉。這證明他的父母有時候過慮，沒錯，父母的天職是保護兒女，可惜過度的保護卻使他失去嘗試新事物的機會，亦剝削了他冒險探索的可能性；或許他的父母應了解包容和接納的重要性，即使他們害怕人類，不願意與人類接觸，仍然不應直接向兒女灌輸自己固有的觀點，以免令兒女失去應有的自由和權利。因此，《盛》內他的父母在人類小鎮內找尋他的過程中反思自己是否管得他太嚴，他的父母正是現今社會內過度溺愛兒女的直升機家長的縮影。

　　《盛》內人類包容和接納異類的能力十分強，其胸襟比現實中的我們廣闊，我們需要模仿和學習。當他及同類好友的真身曝光後，他們本以為自己真的會被殺害，最低限度都會被捉拿，殊不知他們原來早已與人類建立深厚的感情，即使莉莉

的家族先祖痛恨海獸，父親亦以捕魚維生，由於她的一家已與他們在短時間內密切相處，故她與父親已視他們為家人，在得悉他們是海獸後，依然毫無忌諱而願意包容和接納他們。迪士尼的創作人善於「製造」天真美好的童話世界，《盛》亦不例外，影片內的惡人不算太惡，善人則十分善良，我們觀影時就像生活在童話世界內，享受超乎現實的人際關係。事實上，倘若他們在現實世界中生活，即使不會被視為對人類生命產生威脅而被殺害，仍然很容易會被視作「實驗品」，需要被禁錮在封閉的手術室內被生物學家進行全方位及深入的測試和研究，要在人類世界內玩樂過後重返大海，實在談何容易！因此，《盛》中的人類有超級廣闊的胸襟，現實中的我們如能模仿百分之二十已是萬幸，如果我們能學會百分之八十或以上，應可立即停止大部分的爭執，亦可成功阻止大型的衝突以至戰爭的爆發。

　　由此可見，《盛》是現實世界的「天方夜譚」版，他偶然地認識同類好友及莉莉，彼此能建立深厚的友情，這實屬匪夷所思；但他們處於年青階段，比其他任何一個年齡層更重視朋輩關係，這可解釋他們能在短時間內建立密切關係的原因。兒童看《盛》，可能會享受其塑造的天真無邪的世界；青少年看《盛》，可能會投入於他們三人之間的深厚友誼；成年人看《盛》，卻可能詫異於人類世界內脫離現實的包容和接納。與其說大人小孩都喜歡看《盛》，不如說《盛》中的理想世界是我們長遠的目標，是不論大人或小孩都樂於追尋的夢想。即使我們難以認同《盛》指涉的理想世界，仍然會願意入場觀賞《盛》，因為影片內單純的友情及人際關係正是生活在此複雜

乖謬的世代裡的我們久違了的回憶，這亦是我們感到「疲倦」的時候得以歇息的「最佳地點」。

《½ 的魔法》

珍惜身邊人

　　《½ 的魔法》內年青兄弟伊恩與巴利•萊特富嘗試運用「巫師魔杖」使父親「翻生」，但由於只有「半桶水」的魔法，僅成功地恢復了父親的下半身，其後千辛萬苦地嘗試復原其上半身，但在時間的限制下，只有哥哥能再次看見父親的全身，並與父親進行短時間但深入的交流，雖然弟弟留有遺憾，但他其實已從哥哥身上獲得心中所需，而父親則永遠在他心底內。兩兄弟與父親的深厚感情，在父親死後得以完全顯露，很多時候，我們不懂珍惜自己身邊的人或物，直至失去該人或物後，我們卻渴望能重新擁有，這就像兩兄弟失去父親後，才發覺父親對自己的關懷和愛的重要性，不論自己有多少知己或好友，都不及父愛的偉大，遑論能取代父親在自己心底裡崇高的地位。在現今的香港社會內，根據有關調查結果顯示，每天兒女與父母的溝通時間很多時候不超過十五分鐘，彼此相處的時間不足，溝通自然欠深入，但在失去父母後，才發覺父母才是自己的「最佳知己」，願意聆聽自己的心聲，亦願意與自己分享一切，更願意共同分擔自己的苦與樂。即使觀眾未曾有喪父的經歷，單單把自己與父親的深厚關係投射其中，對影片內兩兄弟想盡辦法使父親「復活」的冒險歷程心急如焚之際，在現實與影像的「交接」下必然能產生共鳴。

　　《½》內角色個性單純，對白簡潔易懂，其探討的親情具有跨文化跨地域的特質，不論觀眾屬於那一種族，身處那一地

域，都不會與影片的核心內容有任何隔膜，其「尋親」的歷程屬於另類的生死教育，對年青人及成年人會有深刻的啟示。因為影片裡的弟弟很渴求愛與關懷，從小失去父愛，遂渴望可獲得補償，原本以為只有父親才是唯一的補償者，故嘗試千辛萬苦地令父親的軀體再次在自己面前出現，殊不知自己雖然早已失去父親，但其原有的角色已完全被身邊人取代。因此，很多時候，我們以為自己一無所有，其實已擁有一切，這是珍惜半杯水而知足的人生哲學；或許創作人認為現今的觀眾不懂珍惜身邊人，以為父母的存在乃理所當然，當自己失去父母後才學懂珍惜。雖然《½》不是百分百的作者電影，但其創作靈感源自導演丹•斯坎倫自小失去父親的親身經歷，即使影片的畫面不算亮麗，故事情節不算新穎，角色仍然不失真情實感，依舊有情有義，可能這就是創作人在影片內進行深刻的自我投射的優點。

《½》的英文原名 Onward 具有向前之意，但偏偏影片內兩兄弟向前「尋親」是為了找回自己對父親的回憶，或許創作人認為他們尋找父愛的動機，是為了使自己有多一點依靠，讓自己的生命繼續向前。很多時候，我們都會把迪士尼的動畫電影想得太簡單，但其實當中的內蘊絕不淺易，《½》便是一個明顯的例子。例如：觀眾本來以為弟弟能親眼看見父親，其對父愛的渴求便會獲得補償，想不到他竟犧牲自己，讓哥哥獲得此難能可貴的機會，因為自己已得到原來渴想的一切。由此可見，觀眾能否了解《½》的內蘊，與自己的人生經歷及成熟程度有莫大的關係，倘若我們只抱著追求視聽享受的心態觀賞此片，可能會忽略了其具深層意義的內蘊，享受著諧趣的笑料和

幽默的對白時，浪費了創作人藉著影片傳送的「知足常樂」的
訊息的一番苦心。

《半職業特工隊》（台譯：間諜速成班）

溫情洋溢的「父愛」

　　《半職業特工隊》的劇情不算新穎，說特工在機緣巧合下遇上小女孩，他本來想著自己將來獨自過活，殊不知她給予他組織家庭的機會，這種較舊式但溫情洋溢的「父女關係」，應能觸動觀眾的內心深處，讓他們感動。影片內特工 J.J.（戴夫巴蒂斯塔飾）在執行任務時偶遇九歲的蘇菲（高兒寇曼飾），本來他只因工作需要而接觸她，由於他過往曾在工作環境內失誤，導致全隊人遭殃，有心理陰影，在人際關係方面遇上障礙，遑論會主動與她建立「父女關係」；但她認為他內心善良，希望他能成為自己的繼父，遂想盡辦法「製造機會」，讓母親姬蒂多點了解他，並幫助他們建立親密的關係。他外表木訥，但身體語言突出，與機智靈敏的她剛好完全相反，但可擦出火花，這對個性千差萬別的組合，能為觀眾帶來不少語言和行為的「錯摸式」笑料，導演彼得薛高精準的角色設計，使全片得以討人歡喜，亦增添了不少估計以外的分數。例如：他身形龐大，身手靈活，直覺地以為她不能繞過他而行，但她急中生智，利用他性格上的弱點，不花數分鐘便能成功繞過他。他用力，她用腦，恰巧成為「長短匹配」的最佳拍檔。

　　不過，由於《半》的電影創作人以「製造」笑料為主，難免忽略其劇情的合理性。例如：J.J. 利用特工專用的測謊機與蘇菲玩遊戲，但她成功「過關」，使測謊機的漏洞一目了然，這些「兒嬉」的機器，說是特工的專業產品，難免令人啼笑皆

非；他還以遊戲的方式教導她特工擁有的種種基本技能，讓她成為別樹一幟的「兒童特工」，此做法亦削弱所謂特工的專業性；另外，本來他與特工拍檔波比因違反眾多職業守則而被解僱，但其後在「錯綜巧合」下成功破案，並在同一部門的同事支持下，使上司推翻早前的決定，替他倆復職，此貿然倉促的決定，顯得「兒嬉」，亦有開玩笑的成分。或許創作人認為觀眾只視《半》為喜鬧劇，覺得無需認真看待這些所謂特工專業的細節，反正他們在大笑一場後，已徹底忘記上述的缺點；或許創作人認為這些缺失無傷大雅，為了博得他們一笑，犧牲情節的合理性亦在所難免。因此，《半》的劇本粗枝大葉，雖然劇情的發展在人間有情的大前提下，尚算合情合理，但其對枝節的經營卻略嫌粗疏，倘若觀眾不介意全片偶爾出現的荒謬情節，接受美國特工不太專業的語言和行為，此片仍然有一定的觀賞價值。

可能筆者實在太認真，像《半》這類「玩笑式」特工片，賣點應是家庭式的溫情而非特工的專業技能。影片裡 J.J. 與蘇菲培養濃厚的溫情，他「扮演」她的家長，出席家長活動時分享自己的工作；本來他對溜冰一竅不通，都勉為其難地在溜冰場上與她一起，其後為了不令她在同學面前丟臉，還苦練溜冰技藝；他為了滿足她成為特工的虛榮感，竟刻意「製造」大型的爆炸場面。姑勿論他在被她威脅下需要陪伴她及答應她種種的要求，他仍然願意主動地付出大量的精力和時間，讓她補償自身在單親家庭內缺乏父愛的缺陷，亦使她享受「父女關係」帶來的滿足和歡樂；其溫情洋溢的「父愛」，足以令部分有類似經歷的觀眾感同身受，並笑中有淚。

《生命之光》（台譯：我的生命之光）

父愛的偉大

　　加西艾佛力自編自導自演的《生命之光》在全球新冠肺炎肆虐下上映，確實應景，因為影片內疫症已殺死了全世界大部分女性，男性害怕她們把病毒傳染給自己，竟對她們趕盡殺絕，導致爸爸 (加西艾佛力飾) 需要把十一歲的女兒小布 (安娜尼奧斯基飾) 打扮為男性，藉此掩人耳目，逃避被「獵人」殺死的命運。這段情節證明人類的個性十分自私，為了自身能繼續生存，即使需要承擔人類絕種的風險，仍然要殲滅她們，以求保護自己。爸爸與女兒像遊牧民族一樣四處遷移，寧願在荒地搭建帳幕，都不願意找一個安定的居所，因為他擔心她被殺，為了她的安全著想，竟甘願遠走他方，其主要的目的是為了遠離其他男性，而非為了躲避疫症。因此，最可怕的事情，不是疫症廣泛地殺人的殘酷現實，而是男性因恐懼而四處殺人；事實上，恐懼是否比疫症更加可怕？從《生》的內容來看，他的妻子因染上疫症而慢慢死去，算是死於自然，但男性對女性進行的「殲滅式」瘋狂大屠殺，卻是人禍所帶來的嚴重後果。很多時候，人類未被疫症徹底「摧毀」之前，自己其實早已被恐懼徹底「打敗」。

　　另一方面，《生》彰顯了父愛的偉大。影片內爸爸視女兒為自己的心肝寶貝，她因需要掩飾身分而被迫四處逃亡，欠缺接受教育的機會，他在同一時間內擔任她的老師，除了向她傳授荒山野嶺內謀生的技巧，還教導她基本的生活技能及道德

倫理知識，讓她得以在他不在自己身邊時仍能獨立地生活。雖然他難以被稱為最佳父親，但最低限度他十分稱職，能盡自己所能照顧她，即使她有時候任性地不顧及自身安全而穿上女性衣服，他仍會在斥責她之餘嘗試了解她先天的女性特質，並不曾放棄她，遑論會離開她。因此，他是一個有理智的人，不像其他「獵人」，會盲目地殺死所有女性，當她問他 "moral" 與 "ethics" 的分別時，他能清晰準確地回應她，這證明他在緊急危難之際依舊堅守固有的道德原則，所謂「眾人皆醉我獨醒」，他明顯是最清醒的一位。「大難臨頭各自飛」，他大可離她而去，但他對她的愛在她的生命遭受威脅時更見無私深厚，或許父親給予的愛有捨己的特點，他為了保護她，願意無時無刻陪伴她，不惜放棄自己正常的生活，甚至罔顧自己的安危，亦不介意犧牲自己的性命，可能這就是父愛的最偉大之處。

《生》內爸爸對女兒滔滔不絕的訓勉，有深層次的內容，創作人明顯以大量對白清晰地表達自己的所思所想，但卻無可避免地削弱影片的電影感，當觀眾細心地「咀嚼」對白的深層意義時，可能已無暇注意銀幕上出現的畫面，這使影片像廣播劇多於一齣真正的電影。由此可見，加西艾佛力靠自己主導了整部影片，卻忘記了如何在編與導兩方面取得適度的平衡，在劇本對白過多的情況下，忘記了如何增加相關鏡頭的數量，以取代較虛無縹緲的言語，或許影像符號有時候能代替抽象的對白，他在畫面設計方面明顯未能從此角度思考，導致其以對白說教的內容太多。即使他擔演爸爸的角色時稱職地說出這些冗長的對白，仍然難以不使觀眾納悶，因為他們從小至大受各種

各樣的影像「洗禮」，欠缺足夠的耐性聆聽大量對白。在傳送影片中心思想的效果方面，他深情的演出於事無補，因為他們可能因無法「吸收」這些對白而無心裝載這些思想，白白浪費了他的一番苦心。

《又要威，又要除頭盔2》
真心說亮話可以解決問題

　　《又要威，又要除頭盔2》內眼鏡蛇的「演出」佔了一定的篇幅，男主角偉霆的朋友的古怪造型亦確實吸睛，但全片在搞笑之餘，亦有豐富的人情味，這是《又2》最值得欣賞的地方。在影片的前中段，筆者本以為劇情主線又是一些外父揀選女婿的老土橋段，說說偉霆如何用盡一切辦法討好心底裡的未來外父沙膽，談談女主角樂童怎樣以「虛假」男朋友偉霆為擋箭牌，滿足父親的期望，讓她無需再去參與其安排的相睇約會；殊不知偉霆的好友皆未能令沙膽接受偉霆，反而使沙膽越來越痛恨他，這不單使他的原定計劃徹底失敗，還令他渴望成為她的「真正男友」的日子遙遙無期。不過，很多時候，在真正的生死關頭，他才赤裸地顯露自己的「真性情」，在沙膽於礦場內差點被殺之際，他毫不猶豫地戴上頭盔，駕駛自己的電單車「野狼的士GO」進行「極地營救」，表現男性應有的勇氣和英雄氣概。因此，在笑料以外，其實人情味及人際關係才是《又2》真正的核心元素，沒有這些元素，笑料無味，角色個性顯得乏味，人與人之間的關係亦顯得冷漠，其戲味自然大為削弱。

　　《又2》裡沙膽與樂童的個性雖然截然不同，前者凶惡而後者溫柔，但同樣是具有人情味的角色，其鮮明而重義的個性，足以顯露他們誠懇真摯的相似之處。他與她之間的父女關係十分傳統，本來他身為礦業公司的大老闆，有一種權威性人

格，在每件事上都掌握著最終的話事權，對她亦不例外，這使她非常反感；最初她對他唯命是從，她修讀會計後去銀行工作，全都由他安排，甚至她未來的戀愛和婚姻生活，他都想自己替她作主，其後當她逐漸成長，在忍無可忍下，終於在他面前說出真心話，她的夢想是成為一名飛機師，本來為了滿足他的期望而在銀行內工作，卻經常被上司責罵，使她苦不堪言，故有轉行的打算，且她想自行選擇男友及丈夫，不願意被他操控自己的未來，但其實他為她作出的種種安排，並非為了自己的利益，只為她的未來著想，希望她將來可過著安穩幸福美滿的生活。上述故事情節在現實生活中亞洲人的兩代關係裡絕不罕見，觀眾看見這些畫面，身為父親的他可能會感同身受，想著自己如何因「過度關心」自己的女兒而與心愛的她產生矛盾，怎樣因「過度干涉」而與摯愛的她產生衝突；身為女兒的她亦可能會有類似的感受，想著自己因忽略父親對自己的關心而與他產生矛盾，怎樣因他干涉自己的私生活而與他產生衝突。因此，倘若我們有被類似問題困擾的經驗，必定會在觀影的過程裡產生共鳴，並且「笑中有淚」。

即使《又 2》是一齣泰國電影，觀眾可能對此國家毫無了解，我們仍然會對此影片產生興趣，因為其故事主線具有普世性的共通點，講述現實生活中的父女關係，不論我們身處在世界上任何一個角落內，都可能會對此課題產生深刻的認同感，並對父女雙方各自的煩惱感同身受。女兒選職業選男友，父親當然會萬二分緊張，因為這與她的人生下半場有密切的關係，但很多時候他在無意間會把自己的想法強加在她身上，這使她覺得自己受到操控，完全違背她追求自由和人權的渴望，此問

題在世界上任何一個角落裡的家庭內都可能存在。由此可見，
普世性的兩代相處其實是一種藝術，其拿捏「平衡點」的技巧
尤其值得長時間的琢磨，《又 2》恰巧展現了問題的所在，以
及提出「真心說亮話」的最簡單輕便的解決辦法；或許當我們
不把問題弄得太複雜，一切便會隨著時間的過去和兩代對彼此
的態度的改變後迎刃而解。有時候，順其自然可以解決問題，
做得太多反而會弄巧反拙。

《晨曦將至》

父親對女兒的「壓迫」

　　直至現在，日本仍然是重男輕女的社會，傳統父權對年青人的壓迫十分常見，《晨曦將至》內片倉光 (蒔田彩珠飾) 年僅 14 歲而未婚懷孕，需要承受沉重的壓力，使自己的內心世界忐忑不安，壓力並非源於肚子內的兒子，亦非男朋友，而是父權對她的壓迫。在她的家庭內，姐姐是成功女性的榜樣，勤力讀書、入讀名牌大學，父親期望她走上與姐姐相同的道路，但她不需要這些名與利，只希望建立一個屬於自己的家庭，過著簡簡單單的生活。當她違背父親的期望時，由於父權至上，母親盲目地支持他，要求她放棄自己的兒子，在兒子剛剛出生後便把他交給領養機構，再由此機構交給不能生育的栗原夫婦 (井浦新及永作博美飾) 領養。她的父母不曾問她的意願，亦不過問她的感受，只按照自己的看法送走她的兒子，這種專橫而從不尊重她的父權迫使她離家出走，即使她出外艱苦地謀生過活，依舊安於貧苦，寧願在外飄泊流離，仍不願意返家，可能這就是她固執的個性所構成的追尋自由的意願所衍生的結果，亦可能是她尊重自己而實踐自由意志的對抗行為。因此，《晨》探討的並非未婚懷孕問題本身，而是此問題反映的至高無上的父權。

　　當栗原夫婦領養了片倉光的兒子六年後，她想要回他，當時夫婦倆已視他為己出，初時當然萬般不願意，及後了解她身為他的親母的心情，而他們明白她非常掛念他，這實是人之

常情，故他們容許她與他經常見面，且他們在他從小至大的成長過程中都沒有隱瞞她是他真正的母親的事實真相。故他與她見面相認，實屬自然；可能有不少觀眾懷疑她想取回他時曾提出若干金錢為交換的條件，她可能並非真的疼愛他，只因生活拮据而希望藉著此手段搾取金錢，雖然她的動機可能有負面的成分，但她愛他卻是不容置疑的事實。因為她欲再次看見六年後已成長的他，欲了解他的日常生活和成長過程，倘若她只視他為「陌生小孩」，她不可能表現這種異於常人的關懷之情，更不會流露僅屬母親的濃濃的愛。或許蒔田彩珠欲表現片倉光在原生家庭內長期受父權壓迫而造成的含蓄內斂個性，經常木無表情，內心卻又「波濤洶湧」，此外與內巨大的反差，正好體現角色在個性方面不由自主的缺陷，亦表現她在成長階段中「過度妥協」所造成的反效果。因此，《晨》探討父權對子女外在行為的強烈壓制，突顯保守的傳統日本文化從古至今一直存在的缺點。

由此可見，《晨》內片倉光從沒看見「晨曦」，未婚懷孕後被男朋友拋棄固然不幸，在父權深重的家庭內成長而備受壓迫亦不幸，她的兒子離開自己而被送至栗原夫婦的家庭更不幸。或許有些觀眾認為栗原夫婦養育她的兒子，可為他提供雙親的優質家庭教育，比她獨力養育他更佳，但她始終是他的生母，雙方有直接的血緣關係，她與他的緊密聯繫實在與養父母難以相比。故兩夫婦得知她想要回自己的兒子後，對她萬分同情，亦不介意向他透露真相，其後他們願意與她共享自己對他六年以來的感情，這證明他們無私的愛能超越血緣的界限；即使他們並非他的親父母，仍舊與他建立與生父母無異的無微不

　　至的關係，她因得知他獲得厚厚的愛而深感安慰，深信期待已
久的「晨曦」終會來臨，或許這就是片名「晨曦將至」的真諦。

《孤味》

與家人同在的美好回憶

　　《孤味》與《花椒之味》相似，同樣講述父母與三位女兒的關係，但《孤》的情節複雜程度不及《花》。前者的女兒在同一家庭中長大，母親獨力撫養她們，但父親只曾在她們年幼時與她們接觸，及後長時間「失蹤」，只有母親林秀英（陳淑芳飾）陪伴大女兒阿青（謝盈萱飾）、二女兒阿瑜（徐若瑄飾）及小女兒佳佳（孫可芳飾）成長，父親（龍劭華飾）不曾盡自己的家庭責任，導致母親需要同時兼顧餐廳事業養家及照顧家庭的責任，不可能不對他產生深深的怨恨，故後來當她得悉他的死訊後，沒有甚麼強烈的感覺，只有言語難以表達的怨懟，更對她們的行為深感怨恨，因為她們竟盡心盡力地為了久未露面的他籌辦喪禮，與後者的父親即使在兩岸三地建立了三個家庭，仍然關心三位女兒的行為不可同日而語。不過，前者的他雖然「失蹤」了十多二十年，但他在年青時對她及她們的愛意和關懷依舊深深地刻印在四人的心底裡，那種刻骨銘心的印象「事過境遷」，卻依舊點滴在心頭。因此，與家人同在的回憶總是美麗的，《孤》內現在與過去的交替插敘正好反映四人在籌辦喪禮時忘不了自己對他美好而揮之不去的記憶。

　　女性是「軟綿綿」的生物，沒錯，無論《孤》內父親如何得罪母親，她對他的憤恨已達到何種程度，她仍然會懷緬自己年青時與他相處的日子，依舊會在他去世後懷念他。很明顯，她口硬心軟，表面上，她埋怨他的死亡為她帶來麻煩，需

要在七十歲高齡時勞師動眾地替他籌辦喪禮，耗掉了她不少精力和時間，使她忙碌費神；實際上，她無時無刻掛念著他，經常期望他會回家，並在心底裡保留著種種美麗而難以忘卻的記憶，當她得悉他的噩耗後，難免在她的腦海裡留下一點點難以改變的遺憾。在影片中後段，她惦念他時不自覺地流淚，正好反映她對他的仇恨已隨著時間的過去而化成水，雖然她埋怨他長期不理會自己及女兒，對他有另一位陪伴自己度過晚年的女人而鬱鬱寡歡，但其實她已慢慢原諒了他，畢竟她與他之間的恩怨仇恨複雜難解，當她的女兒們對他倆的關係多一點了解後，始發覺他做錯了事固然須被譴責，但她對他的態度和行為亦不是完全正確，同樣應被指責。因此，她與他雙方都需要為這段破裂的婚姻肩負一定的責任，她覺得自己全對而毫不尊重地貶抑他的言語，實在有不少值得商榷之處。

《孤》內母親需要獨力照顧三位女兒，其艱苦程度實在不足為外人道，慶幸她們都成材，即使有自己的執著和頑固，依舊成為在社會上有用的人，影片對女性的歌頌，已透過其英文片名 Little Big Women 反映出來。在中國人主導的台灣社會內，雖然現時女性地位已不斷提升，但重男輕女的傳統觀念依舊根深蒂固，《孤》以一位母親及三位女兒的經歷為故事發展的主線，形容她們身形微小 (Little) 卻很偉大 (Big)，母親白手興家，從開路邊攤賣蝦捲至開餐廳，成為台南赫赫有名的餐廳老闆，在事業方面飛黃騰達，在家庭方面把女兒養育成人，是成功兼顧事業與家庭的現代女性，殊不輕易。因此，母親承受著孤獨與孤單，卻仍舊不會放棄自己，在競爭激烈的餐飲業市場內屹立不倒，於顛簸不定的人生中邁步向前，這正是現今華人社會內不少成功女性的真實寫照。

《遺愛》

留有遺憾的關係

　　《遺愛》顧名思義，便是對己對人留有遺憾的愛。很明顯，影片內探員林力輝（鄭中基飾）的心底裡留有最大的遺憾，從迪詩（陶禧玲飾）因藏毒被捕的一剎那開始，他便憶起一段又一段關於她的往事，二十年前年輕的母親 Elisa（陳漢娜飾）誤殺男朋友 (胡子彤飾) 被捕，當年她成為孤兒，需要入住孤兒院，使他心生悔意，後悔自己不事先檢控 Elisa 的男友，由於他倆太年輕及不成熟的表現，導致此家庭暴力事件的發生。他的遺憾在於自己好心卻做了壞事，過於為他倆著想卻反而害了他們。在誤殺事件中，Elisa 留有遺憾，她因需要長時間坐牢而未能盡責照顧迪詩，不單沒有陪伴迪詩，亦沒有履行母親的天職；Elisa 的男友留有遺憾，他因需要到國內賺錢而與她及迪詩分開，雖然為了家人的生活著想，但卻未盡父親照顧她們的責任；迪詩留有遺憾，她因欠缺父母的照顧而感到憂鬱落寞，甚至吸毒以忘記現實的痛苦，未能好好對待自己。按常理來說，Elisa、她的男友及迪詩的遺憾理應比他嚴重，不過，鄭中基的賣力演出，使我們深深感受他因誤殺案而為自己帶來的不安，他因後悔而作出的自我譴責，擁有相似經歷的觀眾可能會感同身受。

　　無可否認，力輝與他的母親對 Elisa 及迪詩有深厚的感情，從 Elisa 進入戲院售票處、他的母親賣票給她，至她在戲院內看戲而母親代她照顧幼年的迪詩期間，力輝及母親與她兩

母女產生朋友之上的「親情」，由於他未婚而沒有兒女，他幫她照顧迪詩，使他得以實踐父愛；他的母親沒有孫女，照顧迪詩可讓她建立虛擬的婆孫之情。與其說 Elisa 的丈夫不在她身邊而令她寂寞難耐，不如說力輝與他的母親皆依靠照顧迪詩以滿足自己空虛的心靈，並填補久已存在的寂寞感。事實上，人類是有情的動物，力輝及他的母親對 Elisa 及迪詩用情至深實屬人之常情，而她倆在他們身邊出現，碰巧可滿足他們的心靈需要。鄭中基對他的內心世界的細膩演繹，正好表現角色有情有義的一面，說他濫情，可能因為他對迪詩的感情比她的母親 Elisa 對她更深厚，他多年沒有見她，直至她被捕後在警署內再遇上他，他依舊對她關懷備至，這可以是長情。他與她兩代之間的關係，多年過去後依舊深厚，沒有太多多餘的對白或鏡頭，或許一切盡在不言中。

《遺》最成功之處，在於其刻意營造的高度壓抑的氛圍，與演員的演出有天衣無縫的配合。從片首 Elisa 犯了誤殺罪被捕開始，至插入描寫她個人經歷及感情生活的閃回鏡頭，再至如今力輝盤問迪詩的寫實式畫面，從始至終的氣氛都處於壓抑的狀態，她與迪詩彷彿沒有出路，只能順著自己的命運自然而行。迪詩長大後被捕時木無表情，其行為表現似乎告訴觀眾她來自破碎家庭，即使觀眾沒有看影片的前中段，只看後段仍然可從她的眼神及神情而對她的家庭背景略知一二；陶禧玲深沉抑鬱的演出，盡現她不能掌控自身家庭及命運的無力感，直至最後她在監獄外等待 Elisa 出獄，而 Elisa 沒有告訴她而自行提早出獄，她白白地等待的無奈和空虛感，更把上述高度壓抑的氣氛推至極致。由此可見，這種氛圍與演員到位的演出有千

絲萬縷的關係，倘若欠缺他們的表演，營造氣氛的技巧如何出
色都只是徒然，故演員的演出是全片最大的亮點。

《花椒之味》

濃得化不開的親情

　　即使「逝者已矣」，自己仍然眷戀過去而掛念已去世的親人，長時間難以釋懷，如果未能拋開這段苦痛回憶，可能會使自己患上抑鬱症，但要完全釋懷，又必須重新正面地面對這段與死者「若即若離」的關係，此「面見」的過程既是精神層面的「麻醉劑」，亦是心理層面的「良藥」。《花椒之味》談的是生者與死者的「密切關係」，把影片內如樹（鄭秀文飾）與如枝（賴雅妍飾）及如果（李曉峰飾）相比，如樹與父親夏亮（鍾鎮濤飾）的關係最密切，但她卻比兩位妹妹更痛恨他，因為他用情不專，在兩岸三地建立了三個家庭，卻在同一時間內傷害了她們，在他的有生之年，她冷漠地對待他，彼此的關係疏離，她認為他只集中精力處理自己的火鍋店工作，忽略了自己，遑論會盡責地照顧自己建立的家庭內所有的成員；這使她對男性、對愛情，對婚姻產生一種莫名的不安感和恐懼感，在男朋友郭天恩（劉德華飾）面前表現自己對愛情與婚姻的懷疑態度，與他就著他想還是可以與自己結婚而爭論不休，不單傷害了他們之間的關係，還表明她深受父親影響而把自己對男性既有的刻板印象投射在身邊的他上。因此，即使「過去已成為過去」（Bygones are bygones），她的原生家庭內發生的一切都會深深影響自己的現在和未來，不能忘懷，更揮之不去。

　　在父親的喪禮內如樹與同父異母的兩位妹妹如枝和如果相認，始發現父親有情有義，不是百分百的「衰人」，他曾經

在如枝母親強烈反對如枝以桌球為自己的終生事業時，無條件地支持她，觀賞她參加的每一場比賽，欣賞她贏取的每一場比賽和每一個獎盃；他在自己經營的火鍋店內刻意聘請曾進入感化院的蘿蔔（盧鎮業飾）及前足球員蕃薯（麥子樂飾），讓他們學會一技之長，不會淪為年青的失業者；加上每年他參與舞火龍活動時與街坊打成一片，已證明他花心多情，但不是需要被千刀萬剮的壞蛋。如樹盡自己所能地在兩位妹妹的回憶中了解他，始發覺自己一直以來對他有嚴重的誤解，認為他在生前對自己漠不關心，沒有做好父親的責任，自己已判了他「死罪」，反而在他去世後她始發現他有不少不為人知的優點，自己根本沒有在他生前深入了解他，遑論懂得原諒他犯下的種種過失。即使他已去世，他與她之間相處的片段仍然在她的腦海內縈繞不斷，因為她一直懷念他，卻未能寬恕他，就像一根長長的刺在她的心坎上，未能拔掉刺，即表明她未能釋懷。因此，她在經營火鍋店的過程中憶起他以前在店內工作的一點一滴，讓她能真正地面對他，這才使她真心原諒他，最終在火鍋店結業的一刻釋懷。

由此可見，與其說《花》跟隨其原著小說繼續談情說愛，不如說它是關於一段濃得化不開的親情。影片內父親去世後，如樹有更多機會與兩位妹妹接觸，雖然她們最初互不相識，但在彼此交往的過程中卻有一種無形的「親密關係」，或許這就是難以解釋的「血緣效應」，即使彼此分隔異地，互不往來，仍然有難以言喻的親切感，她們相遇時只需微微一笑，已能把自己的所思所想傳送至彼此的心底內；或許這就是「血緣效應」衍生的心靈感應，可以緊緊地維繫著三姊妹，不多見面不多言

語卻仍能讓她們的心常常「依偎」在一起，難以分離，其「親密關係」亦不可能被輕易割斷。故影片內三姊妹對已故父親的深重思憶，是她們建立關係的起點，她們通力合作經營火鍋店，是彼此關係的延續，直至火鍋店租約期滿結業，她們之間的關係始碰上臨界點，需要等待下一次「重新出發」的時機。因此，她們彼此的聯繫不受時空所限，其深層的交往源於她們相互之間共同擁有的一顆心。

《極樂品種》（台譯：小魔花）

花對人的「迷惑」

　　人類在日常生活中往往很容易被表象欺騙。例如：我們在很多時候判斷一個人是否肥胖時，大多只看他/她的臉部，不曾仔細觀察其身形，便輕易作出結論，但其實有些人臉部較大而身形瘦削卻被誤以為肥胖；相反，有些人臉部較小而身形肥胖卻被誤以為瘦削。因此，判斷一個人肥胖與否其實多以自己的主觀感覺為最大的依據，在大部分的情況下理性都會被感性掩蓋，繼而作出感性多於理性的判斷。正如《極樂品種》裡的小魔花 Little Joe，外表鮮豔奪目，人類受其花粉感染，可以使他們快樂，但有時候卻會性情大變。初時單親媽媽愛麗絲（艾蜜莉碧崔飾）身為植物學家，對這種花的功效屢生疑心，曾經嘗試調低溫室內的溫度，以阻礙其繁殖，令其難以影響人類的腦袋，但其令人類開懷愉快的效用實在太吸引，讓她的同事為之著迷，不惜用盡辦法提高室溫以加速其繁殖，最後她自己亦難以抗拒其魅力，在其花叢內「樂在其中」，並沉醉而不能「自拔」。可見人類是軟弱的動物，在真實世界內不愉快地過活，當其令人類獲得快樂時，他們為了尋求滿足感，即使得知其對腦部產生或多或少的影響，仍然沉醉於其「副作用」內，在他們主觀地認為其對人類利多於弊時，一切科學研究和實驗在他們的強烈操控下已顯得「毫無價值」，其效用亦微不足道，因為他們的感性已完全掩蓋理性。

　　親身的在地化研究往往最能獲取真相。《極》內愛麗絲

為了更仔細深入地研究 Little Joe，從公司偷偷帶了一盆回家，讓兒子種植，殊不知他的腦部受到其花粉影響，性情大變，本來因與她同住而成功建立長久深厚的親密關係，與父親的相處只限於每星期見一次而感情不深，故他十分享受與她共處，亦喜歡在生活上依靠她，但他被 Little Joe 影響後，變得非常早熟，結交女朋友之餘，還很喜愛父親，希望獨立，無需繼續仰賴她的照顧，並長期與父親同住，與以前的他千差萬別。她的兒子在短時間內產生巨變，使她不得不懷疑 Little Joe 對人類產生的巨大影響力，故她想盡辦法壓抑這種植物的生長，並非毫無道理。因此，即使這種植物能通過各種科學鑑證和測試，仍然不可以貿然斷定其對人類完全無害，因為很多時候親身的觀察才是最珍貴最可信，其對人類的影響屬於隱性，他們在無意之中受到其影響而不自知，因為他們感到舒適快樂，這就像「美味」而可麻醉自己的毒品，吃完後享受前所未有的「幻覺刺激」，卻對其糖衣背後的醜陋真面目一無所知。

　　「愛情」往往令人麻木，獲取快樂的慾望支配著整個人。《極》內賓韋沙飾演愛麗絲的同事，長時間一起研究各種各類的植物，本來已對她產生好感，其後受 Little Joe 影響，並為她著迷，經常渴望與她在一起；其他同事亦不例外，同樣受其影響，在工作環境中無時無刻地享受「愛情」帶來的愉悅和快感，經常露出歡笑的神情，卻完全掩蓋了真實的感受。很多觀眾可能覺得這種「快樂」顯得虛偽，沒有憂愁和煩惱不是真實的世界，但影片內在溫室裡工作的各位員工似乎很享受 Little Joe 為他們帶來的變化，讓整個工作環境變得舒坦，人心被「溫暖」的氣氛籠罩，即使每天面對身邊人虛假的臉龐，

自己亦同樣戴著「面具」，仍然會被周遭同事對自己「和藹可親」的態度麻醉，樂於在「愛情」的氛圍下獲取愉悅的感覺。由此可見，人類容易被騙，亦樂於被騙，《極》內她的同事對 Little Joe 的態度便是其中一個明顯的例子；影片內他們被騙後反而在人際關係中獲得滿足和快樂，需要小魔花的「幫助」才可建立和諧的人際關係，這真是一個極大的諷刺！

《媽媽的神奇小子》

殘而不廢的人生態度

　　《媽媽的神奇小子》取材自蘇樺偉的真人真事，具有非一般的感染力，相對多年前的荷里活電影《阿甘正傳》的傳奇故事，《媽》較為香港化，有地道特色，亦有真實感，勵志的「味道」當然較濃厚。影片內蘇樺偉（馮皓揚飾）從出生開始腦痙攣的經歷固然值得同情，但他的奮鬥故事及母親（吳君如飾）對他的培育更令我們感動；現今的父母都希望子女贏在起跑線上，而他卻早就輸在起跑線上，不過，他沒有因此而放棄自己，反而不斷努力，在起跑以後把已失去的時間追回來，並在殘奧徑賽裡奪標。不少人都以為傷殘人士很可憐，影片內他的身邊人都不例外，在他的成長過程中，從他跟隨方教練（張繼聰飾）學習跑步開始，直至參加殘奧，他不斷聽見身邊人所說的「閒言閒語」，說他不切實際，獲得金牌都沒有任何用處，叫他放棄理想，不要加重自己家庭的負擔等。惟他不容易受他們影響，有獨自的堅持和執著，專心致志地朝著自己的目標進發。由於蘇樺偉此名字早已家喻戶曉，編劇無需對他的成就有太多的描寫，可以把篇幅集中於他的個人經歷及心理描寫上，使他的角色別具立體感，除了把影片內容聚焦於他接受訓練的過程外，還描述他與母親童年及少年時親密，至青年反叛期疏離的關係，亦敘述他與教練在比賽過程中共同進退的夥伴關係。可見《媽》讓我們了解他整個人，而非限於他的體育成就，其勵志及感人之處，止在於他克服自身障礙及家庭困境的

能耐，以及他在發揮潛能時永不放棄的態度，能體現殘而不廢的生命價值。

很意外，《媽》竟藉著蘇樺偉的經歷反映殘疾運動員未能獲得公平待遇的問題，為他們抱不平。1996 年，李麗珊與他同樣獲得奧運金牌，前者得到大量獎金，後者卻未獲得同等的優厚待遇，這證明殘疾運動員在香港社會裡一向被貶視，甚至被忽視。他的媽媽多次在接受訪問時提及此問題，其後終引起媒體的關注，給予當時的港英政府巨大的輿論壓力，並迫使其改善此問題。雖然殘奧至今的受關注程度仍然比不上健全人士的奧運會，但最低限度他的成就使大家多關心殘疾人士，亦多留意他們的權益是否被剝奪，在日常生活中曾否被歧視。在 2021 年東京奧運舉行期間，筆者發現社交平台裡部分網友仍舊會提及他，這證明現今殘奧中的香港運動員受重視，即使現今他已退役，他仍然功不可沒；當年他的媽媽在不同媒體裡為殘疾運動員抱不平的一字一句，至今依舊產生或多或少的影響力。

很明顯，《媽》的幕前幕後工作人員在拍攝前搜集了不少相關的資料，影片中的蘇樺偉曾經與原型的真人見面，故馮皓揚得以仔細地模仿他的小動作，並揣摩他的神態，即使在身體語言的表達上有少許落差，仍然能憑著演技呈現超過 80% 的他，這使他能徹底地表現堅持至最後的生命價值，並可準確地體現其「打不死」的奮鬥精神。由此可見，演員在模仿真人時付出的時間和精力，使影片內容別具「真實感」，他們不似做戲的自然演出，讓演員與角色「融為一體」，其與相關的真人真事的巧妙配合，令影片感人至深。它亦可勉勵年青一代以

他為榜樣，面對困難時依然抱著百折不撓的精神，勇於跨過逆境，並克服自身的障礙，能踏上成功之路固然值得慶賀，即使未取得圓滿的成功，仍然對得起自己，最後今生無憾。

《一秒拳王》

創造未來

　　一秒的預知能力，可以不重要，亦可以很重要。可能不重要的原因在於早一秒知道未來發生的事情，作出改變的時間不多，空間亦不大，早一秒知道對方想說甚麼，對自己的意義不大，對對方的影響亦不深；相反，可能重要的原因在於早一秒得悉對方下一步的行動，已可改變一切，例如：打網球、羽毛球等，早一秒知道對方的發球方法和方向，便可作出及時的反應，取分的機會會立即提升，《一秒拳王》內周天仁 (周國賢飾) 在一秒之前已得悉對方的出拳姿勢和方向，可即時作出迅雷不及掩耳的還擊，擊倒對方的可能性自然大大提高。其實一秒的預知能力像水，不察覺它的存在時會自然地讓其流走，懂得完善地運用它時可乘勢發展自己，找到人生的目標，甚至可創造自己的未來。

　　《一》內天仁很多時候會被小覷，因為他的預知能力只限於一秒。他童年時父親 (黃又南飾) 好賭成性，妄想地以為依靠他一秒的預知能力可在賭場內大獲全勝，殊不知一秒的時間太短，下賭注與賭局揭盅的時距必定多於一秒，不可能使父親贏錢，故他的特異功能被貶視，即使他在接受電視台訪問時強調自己天生我材必有用，仍然在心底裡小覷自己，覺得自己與其他人沒有太大的差異，遑論會找機會發揮自己的才能。因此，他長大後在賭場內流連，負債累累，放棄自己，成為「廢中」，實源於他及家人皆不懂得欣賞自己，在兒子 (熊偉樂飾)

面前不能遵守任何承諾，使他的自信心降至新低，自我形象跌至最低點，直至其後拳擊教練阿信（趙善恆飾）提拔他成為拳王，不單使他的自信回升，亦讓他重新尋回自己，在年屆中年時重新出發，亦算是「重新做人」。

　　《一》經常強調永不放棄的體育精神，或許這是導演趙善恆做人態度的精粹，做任何事情，必須堅持至最後，雖然未必會空前成功，但最低限度應能取得一點一滴的成績。這就像天仁挑戰拳王 Joe（查朗桑提納托古飾）的擂台賽，即使天仁只成為拳手半年，經驗尚淺，且因意外暫時失去了一秒的預知能力，早已預料自己不能獲勝，仍然積極接受體能鍛鍊，希望能依靠自己真正的實力迎戰，起初上台時當然被好勝的 Joe 即時追擊，亦差點被擊倒，但後來他多次在跌倒後爬起來，不斷被打而仍不放棄，甚而打至最後一回合，這種出盡全力應戰的積極態度，不單感動了觀眾，亦獲得 Joe 的欣賞，視他為「真正」的對手，亦是尊重這場比賽的最切實表現。因此，堅持不懈的體育精神，其實是不屈不撓的做人態度的真實體現，雖然這不一定是取得成功的不二法門，但最低限度它提醒我們：盡力而為不一定能換取美滿的成果，但最少能讓我們對得住自己，並體現生命的崇高價值，使我們在生命結束的一剎那仍然深覺今生無悔。

　　由此可見，一秒可以很長，亦可以很短。正如「一分鐘能改變很多事情」的道理，一秒同樣可以使一件事「翻天覆地」。作為一齣勵志電影，《一》的創作人已做足本分，其故事情節內「天賦乍現→初試啼聲→埋沒天賦→放棄自己→重新出發→發展天賦→再現光芒」的過程，《一》皆四平八穩而有

板有眼地呈現，即使偶有短暫成功而顯得「天方夜譚」的微小瑕疵，仍然可順暢地述說整個「從低層再爬起來」的傳奇故事，傳送永不放棄的重要訊息。正如短文〈珍視自己的存在價值〉中所述，「如果你處在社會的低層─相信這是大多數，請千萬不要自卑，要緊的還是打破偏見，喚起自信」，限於一秒的預知能力可能會被視為微不足道，但最重要的是能憑著這一秒建立自信，重構久違了的正面自我形象。

《聽見歌 再唱》

肯定自己不可抹煞的存在價值

　　《聽見歌 再唱》彰顯積極而敢於嘗試的生命價值，影片內身為布農族的一群小孩在深山裡的部落小學內唸書，長時間與居於市中心的城市小孩隔絕，覺得自己與別不同，卻難免被邊緣化而自信心低落，幸好體育老師方雅各（馬志翔飾）沒有放棄他們，更經常鼓勵他們，碰巧音樂科代課老師黃韻芬（陳嘉樺飾）到該校任教，學校又因欠缺特色的教育而需要面對「殺校」的危機，故方老師擔任指揮，黃老師擔任音樂指導，雖然在歌唱比賽中取得冠軍是他們的「痴心妄想」，但此獎項對該校從上至下都十分重要。不過，這群沒有太多唱歌經驗的小孩需要在三個月內準備充足去參賽，時間實在太緊迫，且選擇了一首在大城市內流行的歌曲《知足》演唱，欠缺了布農族的特色，慘敗實屬意料之內。故方老師與黃老師起初其實不太了解這群小孩的特點和長處，只「自以為是」地選擇了一首動聽的歌曲，便以為這首歌適合他們，對布農族的文化傳統欠缺深入仔細的了解，使他們難以發揮所長，遑論可以表現屬於自身民族的既有特色，並讓生活在城市的居民認識此民族獨特的聲音和演繹方法。因此，首次的失敗為他們提供寶貴的經驗和教訓，欠缺這次的失敗，必然沒有將來的成功。

　　比賽過後，方老師得到評審亦是舊日認識的大學音樂教授的提點，知道在歌唱比賽中要表現這群小孩與別不同的唱腔，便需要在選歌時配合他們與生俱來的民族特質，因而其後

在參賽時不單演唱具有民族特色的歌曲，還穿上傳統的民族服
裝，他們唱得很愉快，亦很享受觀眾給予的掌聲，不論最後能
否獲得冠軍，他們其實已經積累珍貴的經驗，並上了寶貴的一
課。因為他們了解自己與在城市內成長的小孩千差萬別後，已
經不會自卑，知道每個人都有不可取締的獨特性，亦有自己的
先天優勢，即使羨慕其他城市人較時髦的外表和較亮麗的衣
飾，仍然肯定自己不可抹煞的存在價值。畢竟這群小孩的思想
較簡單純樸，原以為城市人比自己高人一等，因為其物質生活
較自己的家庭富裕，自己屬於低下階層，在個人成就及對社會
的貢獻兩方面遠遠比不上城市人。因此，他們需要透過別人給
予的掌聲建立自信，正如盧校長 (杜滿生飾) 所說，他從來沒
有在校內看見他們在別人給予掌聲時燦爛而充滿光彩的笑容，
或許他們需要在別人的讚賞下才可肯定自己，並在改善自我形
象後才可於其他更困難的事情上再出發，這是他在他們第一次
落敗後仍然鼓勵他們再次參加歌唱比賽的主要原因，亦是方老
師願意帶他們再次出外挑戰自己的最具決定性的動機。

　　《聽》披露了亞洲的中小學教育日趨「市場化」的嚴重
問題，在二十一世紀的今天，經營一所學校與做生意無異，講
求包裝及宣傳，影片裡的部落小學欠缺資金和人力，難以吸引
足夠的學生入讀，但對於這群布農族小孩來說，這所小學實在
彌足珍貴，如果不幸倒閉，他們便需要到最少二十公里以外的
學校就讀，每天花在上學放學的精力和時間必然不少，這亦使
他們難以在下課後幫助家人工作，容易造成長遠的生計問題。
影片創作人明顯諷刺台灣教育部只顧及城市小孩的福祉而罔顧
少數民族的需要，只願意幫助強勢的大型學校而貶視弱勢的小

校，故影片裡即使有一些對教育充滿熱誠的校長和老師在部落小學內工作，仍然不能「力挽狂瀾」，難以使學校解決收生不足的問題。由此可見，影片對台灣教育政策的批評和鞭撻，不論我們身處何地，都會感同身受，因為類似的問題經常在少子化和現代化的社會內出現，在歐亞各地這些問題都存在，台灣不是唯一一個特殊的例子。

《黑寡婦》

積極進取的態度

　　《黑寡婦》作為一齣超級英雄電影，以一個「普通人」為主角，算是較罕見；相對而論，美國隊長體能超班，鐵甲奇俠高科技想像力強勁，雷神奇俠力大無比，《黑》的女主角娜塔莎（施嘉莉祖安遜飾）較普通，在受訓後體能比常人佳，但明顯較上述超級英雄遜色，懂得運用新招式對付敵人，但欠缺高科技創造的想像力，其體力可能比一般女性佳，但不算強壯。她與其他復仇者聯盟的成員比較，只是一個在平凡人之上但遠遠不及其他超級英雄的「普通人」。或許現今女性主義抬頭，女性逐漸佔據傳統上由男性主導的職位，女性導演人數不斷增加已是其中一個明顯的例子，如今由女性擔綱演出的電影逐漸受歡迎，較「貼地」的黑寡婦除了身手較靈活，打鬥的智慧較上乘，奔跑的速度較快外，基本上與一般的普通女生沒有太大的差異。我們可透過她的妹妹葉蓮娜•貝洛娃（佛蘿倫絲•普伊飾）看著她背部的主觀鏡，得悉她長年累月的打鬥引致的嚴重瘀傷，這證明她與復仇者聯盟內其他「神人級」的成員有一大段距離，亦說明她是一位會受傷而必須艱苦奮鬥的女人。因此，要看「貼地」的超級英雄，《黑》算是一個不錯的選擇。

　　雖然娜塔莎不幸地不在一個「真實」的家庭中成長，但她的家庭觀念很重；從她長大後尋回葉蓮娜的一剎那開始，她便主動地與妹妹重新建立關係，培養感情，及後重遇她的父母，更欣喜若狂地享受難能可貴的家庭溫暖。即使後來她得悉

自己在偽裝家庭裡成長，父母和妹妹與自己根本不是直系的親屬，仍然視他們為自己真正的家人。故她對親情的渴求，完全受感性多於理性支配，或許她與其他平凡女性一樣，有一顆寂寞的心，需要心靈的慰藉，享受家人的陪伴，渴望父母的保護，希冀同甘共苦的姊妹情，或許真與假的親情都是她的生命價值的一個重要的組成部分。女性觀眾在大銀幕上看見她，不會覺得她「陌生」，因為她與她們有不少相似之處，自己亦容易投入其中。她們同情她的經歷，亦容易產生共鳴，看《黑》時會發現觀賞超級英雄電影再不是男性觀眾的「專利」，並發覺她原來是自己／身邊朋友的影子，即使自己不曾加入特工的秘密組織，不曾失去真正的家人，仍然會產生意識方面的認同感，因為她們與她同樣是外剛內柔的女性。因此，要看深入女性內心深處的電影，了解現實生活中平凡女性的內心世界，《黑》是一個尚佳的選擇。

當然，《黑》作為一齣主流的荷里活動作電影，一定少不了緊張刺激的動作場面，施嘉莉祖安遜使出渾身解數，以快速的動作，敏捷的打鬥技藝，展現曾經受訓的特工本色；雖然她會受傷，偶爾會被擊倒，依舊會在倒下後重新站起來，仿如其他復仇者聯盟的成員，但她具有百折不撓的精神，並有堅毅而「流血不流淚」的特質，與陽剛味較重的男性不相伯仲，或許她積極進取的態度就是其實踐人生意義的必要元素。故稱娜塔莎為男性化的女性，在她擁有上述男性特質及以自身行為體現生命價值的大前提下，算是合情合理。此外，男性觀眾看見大銀幕上的她，彷彿正在觀賞二十一世紀的史泰龍，雖然她欠缺男性的肌肉及其與生俱來的男人味，亦沒有男性的外貌和身

形，但她強悍的個性及做任何事皆堅持至最後的態度是新一代
堅強女性的必要條件，亦是「男性化」的女性的共有特質。因
此，要看雄赳赳的女性電影，《黑》是一個恰當的選擇。由此
可見，從平凡觀眾及兩性觀感的角度分析，即使《黑》未能為
大家帶來太大的驚喜，仍然值得身為普通人的我們捧場。

《爆機自由仁》（台譯：脫稿玩家）

追尋自主自重的自由

　　《爆機自由仁》別具深層的意義，當年青人玩電腦遊戲時只把焦點集中在自己可以操控的角色時，其實一些非操控角色都有自身的存在價值，正如此片裡的銀行職員阿仁（賴恩雷諾士飾），他在遊戲公司的另一小職員精心設計的 AI 程式下，成為有血有肉的「人」，不甘心依循遊戲故事的安排，亦不服從其固有的角色設定，以飛快的進化速度，成為唯一不由玩家控制而享有自由及獨立性的主體。表面上，《爆》是一齣奇幻動作片，遊戲內美輪美奐的場景，緊張刺激的爆炸鏡頭，當然具有一定的觀賞價值；實際上，它是一齣文藝劇情片，其以遊戲為例，講述遊戲中的每一個角色都有自己的存在價值，需要被愛護，需要被尊重，即使他似乎在遊戲中可有可無，仍然作出了自己的貢獻，依舊盡己所能而做到最好。正如遊戲公司的小職員，他似乎在整個遊戲的創作上不值一提，依然對遊戲設計及公司發展盡了一分棉力，當他創作的最新獨特的遊戲場景被公司老闆不問自取地放在自己的遊戲內，不尊重他，侵犯了他的知識產權時，他理應像阿仁一樣，不屈服於外在的限制，爭取應得的權益，並為自己的命運奮戰到底。因此，雖然他與阿仁分別是公司與遊戲中的小角色，但同樣應享有被尊重的權利，同樣應享有自主自重的自由。

　　影片講述的電腦遊戲「自由城市」內玩家需要殺人進行破壞而得分，身處於惡貫滿盈的世界，以暴易暴是「打爆機」

的唯一方法，現實中的年青玩家似乎對這些遊戲程式的既有設計心滿意足，沒有意欲想主動地作出改變，更沒有想出任何改變的可能；殊不知遊戲公司的小職員厭惡這些悲觀暴力的程式，設計另一種與別不同的遊戲，由阿仁作出示範，幫人救人可以得分，從他開始建立和平友愛的世界。或許導演薛恩•李維運用這種反差帶出一個道理，遊戲越暴力，越受到年青人喜愛，不過，這只是一種「美麗的誤會」，很多時候，玩家玩得太多暴力的遊戲，都想轉換一下口味，玩一些另類健康的遊戲。根據《爆》的末段顯示，只要遊戲設計有趣、具創意，即使遊戲宣揚和平，其受歡迎程度依然不遜色於之前鼓吹暴力的遊戲，這證明電腦遊戲的設計應多元化，讓動態與靜態的遊戲在商業市場內平分春色，滿足不同個性的玩家，這才是遊戲市場的健康發展，亦是小朋友及年輕人的父母樂於看見的現象。很明顯，導演不滿足於製作視覺特效的單一元素，希望觀眾在看《爆》的過程中觀賞充滿美感和動感的畫面之際，仍然會對現實中的電腦遊戲作出一點點的思考。

　　《爆》的英文片名 *Free Guy* 中的 Guy 可以是任何人，但阿仁並非任何人，他有自己的思想言語，具有無從取締的獨特性，這就像生活在現實世界中的每一位，我們每一個人都很普通，卻很獨特，世上沒有另一個自己，即使是雙生兄弟／姊妹，都會有自己特殊的個性和行為，別人不可阻礙／操控自己。很明顯，創作人藉著阿仁暗示我們每一個普通人的自由意志都是「神聖不可侵犯」，在現今二十一世紀的新世代，只崇拜名人的單一價值觀似乎已逐漸褪色，當《時代》雜誌以「我們」為封面主題時，我們正好提醒自己，需要尊重每一個人，不單

是家喻戶曉的名人，平凡人亦需要我們的尊重，因為我們每一人都有屬於自己的生命價值。由此可見，雖然《爆》的故事情節與多年前的《真人 Show》有明顯的差異，鏡頭的風格亦大異其趣，但其「尊重世界上的每一位」的題旨卻同出一轍，認同每一個人的生命價值的訊息亦同樣呼之欲出。

《擇洗溝宅男》（台譯：神機有毛病）

維持真實與網上生活的平衡的重要性

　　在現今「機不離手」的時代裡，我們都像《擇洗溝宅男》裡的阿肥 (亞當迪凡飾)，在日常生活中做任何事情時皆過度依賴智能手機，不論在家中叫外賣、回公司上班還是結交新朋友，都運用手機解決問題，在網絡世界內「暢通無阻」，但「返回」日常生活，面對真實的人類，現實的環境，卻時常膽戰心驚，甚至不知所措，這真是一大諷刺。所謂宅男宅女，應該是一些終日二十四小時沉迷於網絡世界內的年青人，他們以網絡世界為自己的獨有空間，逃避了人際關係的障礙，亦逃避了人與人之間近距離的接觸，更逃避了「日出而作，日入而息」的正常生活，甚至逃避了自己的理想；正如阿肥，他只在網絡世界內「生活」，對現實中的人類避之則吉，亦害怕「獨自」過著正常生活，甚至放棄了自己的理想，遑論會有普通人的正常生活。他的新手機內建的人工智能澤茜強橫專制反叛，不單不遵從他的命令做事，還按照自己的心意強迫他服從其獨裁的指令，使他異常尷尬，並深感無奈，繼而不知所措；不過，澤茜鼓勵他離家而到外面交朋友，使他成功結識好友，亦主動向琪琪 (亞歷山德拉詩普飾) 表白，從而建立自信，改善自我形象，令他的人生出現了一個前所未有的轉捩點，甚而離開自己的「舒適區」，最後朝向自己的理想進發，並努力實現個人的夢想。

　　沒錯，不少人認為智能引致「低能」，因為我們就像阿

肥，在日常生活中大大小小的事情上以手機內建的人工智能為自己的助手，自己只需發聲／打字，它便會替我們解決所有日常生活的問題。例如：我們不懂上班的路徑，可以問它找GOOGLE 地圖；不知道如何享用外賣服務，可以問它找提供此服務的公司；不清楚明天天氣的狀況，可以問它找天文台提供相關的資料。智能手機的發展一日千里，當它成為我們隨身的「機械人」時，我們便會甚少運用自己的腦袋，並以人工智能代替人腦，到時我們思考的機會減少，退化的速度肯定會加快，老人痴呆症患者的人數很大可能會急速增加。但願我們都像阿肥一樣，有機會接受人工智能澤茜的教訓，令我們察覺自己的問題，並迅速改正過來，只有這樣，我們才可在日常生活中於個人交際與運用資訊科技兩方面取得適度的平衡，維持真實與網上生活時數的均衡，使自己真真正正地成為手機的「主人」，而非被手機「完全支配」。

影片內阿肥結識了琪琪，不單使他不再沉迷於智能手機，還徹底改變了他的人生。由於她生活健康，有正常的社交生活，樂於追尋自己的理想，影響所及，他都會擺脫手機的「束縛」，有多些機會與她的朋友接觸，繼而享受人與人交往的樂趣，令整天「宅在家」的生活成為過去，對他的身心靈健康，以及他將來的發展，都會有莫大的裨益。由此可見，全片對當今沉迷智能手機的現代人來說，有強烈的諷刺意味。當初智能手機的發明者只想著如何使用家更方便地獲取生活的資訊，怎樣更有效地解決生活的問題，殊不知智能卻使用家越來越「低能」，失去了手機，自己甚麼都不能作，甚至甚麼都不懂做，繼而丟棄了寶貴的「靈魂」。在現今的社會內，有些社福機構

為年青人舉辦「預防手機成癮」的活動，讓他們進入渡假村度過三天兩夜，把其手機鎖在特定的位置，使他們有機會學習怎樣面對面地與陌生人交往和相處，從而解決其上癮的問題；對阿肥這類年青人而言，此類型的活動顯得別具意義，亦具有非一般的珍貴價值；對一些以手機為生命中最具價值的東西的成年人來說，這些活動可能亦切合他們的需要。

《間諜之妻》

世界公民崇高的人生意義

　　不少講述 1940 年代太平洋戰爭的電影都集中於當時宏大的戰爭場面，以國與國之間的對壘為核心，絕少以深具良知的日本間諜的經歷為故事的主線，偏偏《間諜之妻》的導演黑澤清喜歡述說「小人物，大事件」的故事，講述男主角優作（高橋一生飾）如何在得知國家機密後忠於公義，以揭發日本軍人進行的殘酷人體實驗為己任，不惜背著「變節」之名，從自己的良知出發，完成道德正確的任務。事實上，當時得悉日軍惡行的日本人不下少數，但像他一樣願意冒著生命危險揭露真相的人卻少之又少，故他雖然是「小人物」，卻絕不平凡，沒錯，他勇氣可嘉，能忠於自己堅守的道德原則，不會隨波逐流，從現今的角度來看，他是優質的世界公民，其行為能體現崇高的生命價值。不過，他不是一位好丈夫，從女性觀眾的角度看，他自私自利，為了公義而犧牲了家庭，即使他的妻子福原聰子（蒼井優飾）認同他的理念，對他間諜的身分和行為賦予無限量的支持，且鶼鰈情深，她仍然不幸地為了他而誤入精神病院，其付出的代價和犧牲實在沉重。因此，他倆在生命中堅守道德原則的執著，使他與她的人生「波濤洶湧」，並具有不一樣的傳奇色彩。

　　《間》顧名思義，除了涉及大時代的氛圍外，還描寫男女主角之間的夫妻關係，初時福原聰子不懂體諒優作，怪責他「變節」，害她被審查，但其後他向她披露日軍的人體實驗真相，

她才了解他執著於伸張正義背後的動機，是為了彰顯自身人道主義的責任，或許她的思想較單純，且與他有深厚的感情，才願意為他犧牲；或許她覺得當時大部分日本人被日軍蒙蔽，以為政府的所有行為都十分良好，他倆揭發其惡行可讓日本的平民百姓得悉當時軍人政府麻木不仁的真面目，這是忠於良知的道德原則的徹底實踐，亦是其突顯自身生命價值的最高尚的表現。因此，與世界上不少間諜片相似，不論身為間諜的自己還是與自己有關係的人，犧牲在所難免，這是間諜及其家人應有的心理準備，亦是表現其別具意義的生命所需付出的沉重代價。

從中國人的角度看，二次大戰時期的日本人大多都是「敢死隊」，盲目地效忠當時的軍人政府，動不動便會為國家犧牲，並視家國大於自己；《間》正好讓我們從另一角度看日本人，了解當時有部分日本人仍然有良知，覺得要在忠於國家還是忠於公義兩者二擇其一，他會選擇後者多於前者，即使當時大部分日本人已被軍國主義「洗腦」，仍然有少數人秉持傳統人性化的道德原則，認為人的性命不分種族階級，都是值得珍惜的；生命就是生命，是無分彼此而絕對平等的。這就像優作與福原聰子兩夫婦，知悉當時日軍以中國人為人體實驗的對象，不會因受害者是異國人士而對他們的遭遇置諸不理，反而基於普世性的人道立場而冒著被罵為「叛國賊」的風險，依然決定把日軍的惡行公諸於世，以高舉事實真相珍貴而永恆的價值。可見他倆是當時「另類」的日本人，有清醒的頭腦，獨立的思考能力，特別是他努力地把忠於良知的原則付諸實踐，其擇善固執的行為殊不簡單，亦值得生活在數十年後的我們欣賞和敬佩，故生命的價值不在於其長短，而在於其是否有意義。

《二次人生》
選擇不止於兩次

　　常說：每個人只有一次性的人生，沒有第二次。《二次人生》內志行 (胡子彤飾) 身為地產經紀，雖然早已大學畢業，但工作能力欠佳，其實早應被解僱，幸好依靠公司內認識已久的好朋友，才能勉強地支撐下去；他從小至大備受母親照顧呵護，聽她臨終時的訓誨，她不期望他飛黃騰達，只希望他安穩平淡地過活，故他不思進取，亦找不到人生的方向。他以前的小學體育科老師黃 sir(譚耀文飾) 與他重遇後，黃 sir 不斷鼓勵他，透過參加馬拉松尋找人生的意義，這讓他重拾自信，到了約三十歲時，仍然不會放棄自己，在自己的人生旅程上重新出發，仿如過著第二次的人生。《二》的創作人用輕鬆的手法敘事，影片內他的生命歷程「有笑有淚」，雖然時間不斷流走，生命隨著每天的過去而縮短，但他依舊有「翻身」的機會，不會因短暫的停頓而埋沒了未來長遠發展的機會，亦不會因小小的挫敗而抹煞了將來空前成功的可能性，或許我們每一個人都像他，有選擇的機會，即使遇上前所未有的困難而感到失望無助，依然有抬起頭重新開始的機會，問題只在於我們是否甘心樂意而已。因此，生命沒有 Take 2，但選擇卻從來不止於兩次。

　　影片裡志行作出的每一次選擇，都可能改變了他的一生。他與黃 sir 一起參與馬拉松竟然與他跟地產公司客戶約見的日子和時間相撞，在那時那刻，究竟他會如何選擇？如果他選擇

了前者，可以鞏固他與黃 sir 的師生情誼，他倆共同構建珍貴的回憶片段，即使將來老去，仍可回味當天發生的種種事情，百般滋味在心頭，當天那次馬拉松的比賽亦象徵他的人生重新開始。相反，如果他選擇了後者，他可成功地與客戶簽約，幫助公司發展業務，自己亦可重建事業，繼而飛黃騰達，並依靠豐厚的財富建立幸福的家庭。事實上，在他深思熟慮後，選擇了前者，因為前者比後者有更重大的意義，前者關乎情誼與生命，後者關乎金錢與事業，擁有前者後，隨時在不久的將來可擁有後者；相反，只擁有後者，卻放棄了前者，情誼不再延續，自己會覺得若有所失，生命更留下遺憾。「魚與熊掌不可兼得」，選擇決定命運，創作人運用柔鏡表達後者，正表示後者只是他的幻想，即使當大他與客戶簽約，其事業可能仍然不會平步青雲。因此，人生中有不少「蝴蝶效應」，一次決定，一個抉擇，可能會帶來翻天覆地的變化。

　　影片裡志行作出的選擇，無論前者還是後者，表面上最終的結局都不會相距太遠，實際上「差之毫釐，謬之千里」。他選擇了前者後，由於他與黃 sir 深厚的情誼，當黃 sir 決定退休後，他繼承了其體育運動服裝店舖，不再做地產經紀，轉行做生意，之後與女朋友結婚，並建立美滿的家庭；倘若他選擇了後者，在短時間內賺取大量金錢，獲得同行的尊敬和愛戴，其後仍然與同一位女朋友結婚，並建立富裕的家庭。前者與後者最大的差異，在於前者帶來心靈上的滿足，即使物質條件不算太豐厚，仍然能舒心坦然而安穩地生活，後者帶來物質上的滿足，但心靈空虛，曠日持久，可能會覺得自己的生命缺乏意義，並後悔當初作出的選擇。由此可見，我們常說命運弄

人，但其實每天我們作出的或大或小的選擇或多或少操控著命運，這就是「蝴蝶效應」，一次不經意的選擇可能會帶來翻天覆地的變化。因此，我們應像影片中的他，主動地作出抉擇，掌握每一個難能可貴的機會，並改變自己的生命，讓自己重新開始。

《Palm Springs：戀愛假期無限 LOOP》
（台譯：棕櫚泉不思議）
「輪迴」人生的喜與悲

　　直至今時今日，無限 LOOP 的橋段已被多齣不同地域的電影使用，《戀愛假期無限 LOOP》的創作人再用同一橋段，但今次觀眾需要輕輕鬆鬆地思考人生。假如有一天是假期而被不斷「輪迴」，由於這天不斷重複，自己無需工作，彷彿正在享受每年 365 天的假期，初時我們可能欣喜若狂，每天奢侈地運用自己的時間，即使發生的事情不變，自己周遭的事物沒有任何變化，仍然能自主地控制自己的言語和行為，享受自由自在的生活，每天不變與可變元素的結合，應使自己大感興奮而心情舒暢。例如：《戀》內拉奧（安迪森堡飾）得悉自己需要重複地度過每一天後，初時瘋狂地玩樂，盡情享受假期，其後發覺自己不會經歷死亡後，言行更加荒誕，把以往不敢想不敢做的事情付諸實踐，雖然依舊有疼痛，但睡醒後又是全新卻重複的另一天，無論自己已經做過何事，昨天已成過去，只需生活在當下，無需掛念從前，遑論需要承擔任何責任。因此，他奉行享樂主義，本來人生的時間有限，但在影片內他可「無限」地過活，已無需珍惜時間，亦無必要為時光消逝而擔憂，更不必為短暫的人生而嗟歎，因為他的生命根本不會結束；無可否認，觀眾應對他的經歷羨慕且妒忌。

　　相反，《戀》的莎娜（姬絲汀美莉奧蒂飾）得悉同一天

不斷「輪迴」後，除了與拉奧共同享樂、生活在當下外，還想盡辦法逃離「輪迴」，到另一天過活。很明顯，她需要前進至另一天完成一些重要的事情，單單個人的戀愛和享樂不能滿足自己，有必要前進至另一天，雖然時間會變得有限，自己亦須要面對死亡，但精彩的人生不限於其短暫性，如能生活得有意義，像一剎那的煙花，仍能閃出光采。這就像 Netflix 美劇《魔鬼神探》內警局的副隊長已生活了超過一百年，看盡常人的生離死別，無需面對死亡，享受無限的生命，這反而使他渴望死亡，認為自己可以像其他普通人一樣，正常地面對生命的限制，如常地度過每一天，是一種難得擁有的福氣，其後當他得悉自己已擺脫不會死亡的詛咒後，竟興奮莫名，期望自己在有限的時間內活出精彩的人生。同樣道理，當她在影片末段得悉自己已擺脫同一天的「輪迴」，前進至另一天時，有一種「久旱逢甘露」的感覺，覺得自己能重過普通人的人生，是一種幸福，亦是一種久違了的快樂，可能「平凡是福」，過著正常普通和順時流轉的人生，相對不斷重複的生命，顯得更有意義，亦具有更高的價值。

　　由此可見，人類很多時候在失去後才懂得珍惜。《戀》的拉奧曾經以為同一天不斷「輪迴」沒有甚麼大不了，其後發覺在每一天內「大癲大肺」後始終會有厭倦的時刻，與莎娜站在同一陣線，研究如何使自己前進至另一天，始發現普通人的人生有「需要珍惜」的珍貴價值，反而每天不斷浪費時間會使自己頹廢萎靡，生活得完全沒有意義，遑論會有些微生命的價值。《戀》的創作人懂得向觀眾傳送別具意義的訊息，賦予主流的題材一點點思考的空間，以提升影片的層次，又使看慣主

流影片的觀眾不會認為其太高深,這種在日常生活中融入簡單
人生哲學的道理,正好讓他們在觀影時於笑聲中潛移默化地接
受影片的訊息,其「有話想說」的技巧正在於此。香港的喜劇
電影創作人很多時候能想出非一般的笑位,可令觀眾捧腹大
笑,但未能融入生命的哲學,這使影片流於膚淺粗俗,或許
《戀》內生活與哲學的結合能為這群本地創作人帶來一點點啟
示,使他們的思考空間得以拓闊,在日後的創作內加入多些與
別不同的元素,並屢創新猷。

《人潮洶湧》

積極鑽研演技的心力

　　在日常生活中，我們身為普通人，或多或少都會在成長過程中學懂「做戲」，為免得罪別人，亦避免使別人不喜歡自己，我們都會戴上一副別人很喜歡亦很熟悉的「面具」，久而久之，我們已完全忘記了自己的真面目，遑論會恢復昔日曾經擁有的真性情。《人潮洶湧》內周全(劉德華飾)身為一個兩面派，一方面討好買兇殺人的江湖人士，另一方面又要保護刺殺的目標，遂「扮演」頂級殺手，又穿上不同的服飾，假扮不同行業的人士，其主要目的只為了在不為人知的灰色地帶內生存，經常鋪排虛假的殺人場面，既要欺騙江湖人士，又要騙倒刺殺的目標，其假裝佈局的難度不低；惟陳小萌(肖央飾)只是失意的跑龍套演員，看見周氏貌似已晉身上流社會的成功人士，心生妒忌，趁著他滑下暈倒，竟自願與他交換身分，並享受前所未有的榮華富貴。《人》的故事情節便從他倆交換身分開始，由於周氏嚴重失憶，他真的以為自己只是落魄的小演員，但由於他有多年的「演戲」經驗，且他凡事盡心盡力，其演技很快便獲得導演的垂青，紅透半邊天的機會實屬指日可待。這證明雖然他不是真正的演員，但他假裝殺人的工作已日復日地磨練他的演技，讓他在真正做戲時可以有自然的演出，這就像日常生活中的我們，即使不曾進入演藝界，仍然或多或少能依靠戴上「面具」後的生活體驗，表現別人不曾學會而只有自己才會懂得的「演技」，騙倒別人，但是否騙倒自己，則

因人而異。

　　發明家愛迪生曾說：「天才等於百分之一的靈感和百分之九十九的汗水。」影片內陳小萌在獲得周全的身分後，雖然需要代替周氏假裝殺人，但不曾放棄演藝事業，還在周氏的書房內看書鑽研演技，可惜他仍然保留懶惰和半途而廢的本性，只看了每本書最前面的十多二十頁便放棄，與周氏堅持看完整本書的學習態度完全不同。這說明周氏成功與他失敗的源頭，在於前者花盡心力堅持至最後，而後者卻得過且過而不願意付出時間和心力；美國電視劇〈后翼棄兵〉的女主角同樣每天從早至晚最少用八小時鑽研西洋象棋，才成為國際上的頂級棋手，與周氏的努力程度不相伯仲。由此可見，源於天分的靈感固然重要，但後天鍥而不捨地消耗的汗水亦不可或缺，這就像周氏為了假裝殺人而專業地閱讀鑽研演技的書籍，經過多年的努力，終能在交換身分後於真正的演戲過程中大派用場；而他獲得不少跑龍套的機會，卻不懂得珍惜，只想著如何令自己不勞而獲。因此，每一個人其實都可以學懂「做戲」，關鍵只在於我們會否以周氏為榜樣，花盡精力積極看書以鑽研演技而已。

　　《人》探討命運的題旨。周全在影片內曾談及自己很幸運地在人潮洶湧中偶遇李想後（萬茜飾）愛上她；命運真的很奇妙，倘若他不是失憶，亦非與陳小萌交換身分，根本沒有機會認識她，遑論會成為她的男朋友。雖然他恢復記憶後不再是過往單純善良的他，她卻仍然愛他，這段情節顯然違反了她鍾情於純情耿直男子的愛情觀，或許她願意服從命運的安排，她與他相遇後，既然她對他已產生了感情，她亦只好延續這段或

淺或深的愛情。普通人應不是百分百理性的動物，當一段感情開展後，她不容易因某些事情而產生改變，可能這就是普通女性先天的感性特質，亦源於其願意遵從命運安排的服從性。因此，很難說每個人是平凡還是不平凡，最能體現自身生命價值的人，在於其懂得在自己平凡的遭遇中掌握不平凡的命運，繼而擁抱不平凡的人生。

《懸崖之上》

為國犧牲的崇高價值

　　差不多二十年前的港產《無間道》電影系列已詳盡地述說臥底「兩面不是人」的悲哀，面對自己的同袍遭受質疑，自己被懷疑是否已變節，在敵人的團隊內擔任臥底卻面對被敵方質疑的命運，其尷尬的身分造成不少戲劇衝突，至今觀眾仍然津津樂道。拍慣不少商業片的導演張藝謀利用臥底尷尬的身分，在《懸崖之上》內大造文章，從被稱為「烏特拉」的四人偵查小組被出賣開始至擔任滿洲國特務的臥底成員差點在敵方面前披露自己真正的身分，所謂「一步一驚心」，臥底成員謹慎行事的作風，在敵方陣營內看著同袍被捉拿被虐打但仍須為大局著想，處變不驚，不流露真感情，待時機成熟後才進行絕地大反擊。其喜怒不形於色的「演技」，非常人能演繹，亦非普通人能付諸實踐，故《懸》緊張刺激的地方正在於臥底在敵方陣營內被揭露真正身分之前「推卸責任」，為求自保，冤枉此陣營內另一人為奸細，力求在任務完成後才披露自己真正的身分，小心翼翼，避免因自己的粗疏而打草驚蛇，亦防止身邊人發現真實的自己。雖然《懸》是一齣國產片，影片內四人偵查小組在 1930 年代為中國共產黨效力，但若觀眾不理會其歷史背景，只視其為驚險的諜戰片，當中的恩怨情仇、左右難做人的情節，仍使其有豐富的娛樂性，彰顯把生命推展至盡頭的珍貴價值，值得觀眾捧場。

　　《懸》有不少關於試探的故事內容，除了偵查小組成員

被敵方捉拿後進行大迫功，強迫其說出「烏特拉」行動的細節外，臥底在敵方上司面前被他的言語試探，在差點被揭露真正身分之前用妙計說出模稜兩可的言語，試圖消除他對自己的質疑，那種急才和睿智，說明編劇是高手，不單能因應角色的個性和行為特質編寫對白，還可借助外在環境的影響，撰寫「試探式」的對白，即使他並非全無懷疑之心，最低限度讓他在一剎那間暫時減低對臥底的真正身分的質疑，並成功保存自身的性命。此外，臥底亦會刻意試探敵人對自己真正身分的敏感度，其刻意在他面前「扮演」中國共產黨黨員，在戲院上映時間表內留下線索，測試他對旁人的一舉一動是否有足夠的敏感度，發覺他對旁人的行為的反應較遲鈍後，便決定選擇他為「推卸責任」的對象，並誣衊他為奸細。這種老謀深算的橋段，需要編劇深思熟慮的思考能力，亦需要他們琢磨細節的技巧，其在角色關係上步步推進的情節，同樣考驗編劇對角色的生命價值的理解能力，對他們的個性和行為的駕馭能力，要在多個同行及敵對角色的恩怨情仇的關係上緊扣觀眾的心靈，營造步步為營的「驚嚇感」，讓觀眾體會他們在生命中面對的艱鉅挑戰，其講求的技巧實在殊不簡單。

　　片名的「懸崖」有深刻的弦外之音，象徵四人偵查小組為中國共產黨效力，像置身在懸崖上，隨時隨地有粉身碎骨的危險。不論執行任務者還是臥底，同樣需要有隨時送命的心理準備，或許共產黨本來就在艱苦的環境下建立，並在抗日戰爭時期需要於同一時間內對抗日軍及面對當時國民政府的壓迫，少一點恢弘的氣魄和勇猛的膽識都不能完成任務，故片名別具深意，畫龍點睛地指出四位主角非一般的處境，以及保家衛國

的艱辛，其別出心裁的設計，可見策劃整齣電影的縝密心思。
因此，《戀》內眾角色凹凸不平的人生道路及其「鋪平道路」
的努力，正好揭示他們耗盡了自身的精力和時間，體現了為國
犧牲的崇高價值。

《仍然要相信》（台譯：依然相信）

信心的「功課」

　　基督徒很多時候會跌入「不知道怎樣面對眼前的難題」的死胡同內，當我們在心底裡想著如何信靠依賴神，口裡說出自己順服神的安排，遇上逆境時，源於不堪一擊的人性，都會懷疑神曾否給自己最美好的東西；即使神不曾保證「天色常藍、花香常漫」，我們無時無刻都會渴望自己可擁有平順美滿的人生，絕少基督徒會祈求神在我們的世界內降下災禍，遑論會覺得逆境來臨的一剎那神已把祂的美意蘊藏其中。人是渺小的，總猜不透神的心意，這就像《仍然要相信》內甘謝洛美 (KJ 阿帕薛) 在音樂方面有獨特的天賦，早已成為萬千寵愛的新晉歌星，在事業方面平步青雲，並巧遇韓梅莉莎 (布麗特羅拔遜薛)，成為令人羨慕的情侶，殊不知她突然患上卵巢癌，性命危在旦夕，當時晴天霹靂，他在她面前不知所措，但仍然憑著自己對神無比的信心，繼續與她在一起，甚而願意與她締結婚盟。神不會要求我們單憑自己改變甚麼，只希望我們倚靠祂，就是這種單純的信心，讓他與她得以在患難中保持喜樂的心境，在困境裡仍然積極地生活，並在祂的「保護」下憑著信心堅強地面對難以想像的挫折。

　　他與她在結婚前夕遇上奇蹟，她突然沒有癌細胞，並完全康復，這使她與他可無憂無慮地去蜜月旅行；不過，其後她又再次確診，並發覺全身已充滿著癌細胞，生命已漸漸接近終結。不信神的人可能認為神玩弄他倆，讓他們愉快地經歷神，

卻又碰上前所未有的逆境；不過，他倆身為基督徒，雖然他偶然會怒罵神和對神的安排不忿，但他之後仍然願意返回神的身邊，順服地接受祂。即使她身患危疾，依舊不曾怨天尤人，反而樂觀地依靠神，憑著信心，盡己所能地克服病患。或許神不要求我們做得太多，只讓我們成為祂的乖孩子，單純而靜靜地依靠祂，可能我們很多時候過度自大，以為自己可改變身邊的一切事物，殊不知我們在生死關頭根本無能為力，遑論能吃甚麼靈丹妙藥「起死回生」。他與她都覺得神的心意深不可測，她患病後康復、之後再患病的奇異經歷，在她去世後，其經歷成為他向歌迷大眾講述的生命見證，或許神希望我們藉著她的經歷傳福音，讓世人了解祂渴望我們在遇上危難時無憂無慮地依靠祂，像小孩一樣輕輕地依偎在祂的身旁，或許這就是完全信靠的真諦。

　　片名「仍然要相信」有豐富的弦外之音，傳送了一個重要的訊息：不論順境還是逆境，我們都要相信神。或許我們與神可以共「富貴」，不可共患難，在順境時懂得感恩，感謝祂的幫助和帶領，祈求祂繼續帶領自己的道路，但在逆境時卻埋怨祂，對祂安排的經歷感到憤怒，甚至因而遠離祂，不再承認自己是祂的兒女。相反，有些人在逆境時懂得依靠祂，尋求祂的安慰，渴望祂能幫助自己度過難關，在順境時卻樂於享受「富足」，以為可依靠自己的能力獲取身邊的一切東西，無需依靠祂。倘若我們能在不論順逆的時候每天都倚靠祂，便可獲得祂的「至寶」，這就像《仍》的他與她、《戴德生與瑪麗亞》的兩夫婦，不會選擇性地在某些珍貴的時刻尋求祂的協助，懂得在任何時候都會尋求祂，每天祈禱，讓祂進入自己的生活，

帶領自己的生命，並聆聽我們的聲音，與我們共享共嚐各種歡喜和擔憂。上述電影和書籍的主人翁具有不少值得仿效的基督徒特質，在現今歪曲叛謬的世代裡，他們都是絕無僅有的「清泉」，但願我們不單懂得在此找水喝，還願意在此「暢泳」，並尋找人生真正的意義。

《當這地球沒有貓》
（台譯：如果這世界貓消失了）

萬事萬物存在的意義

　　當一個人快要去世時，他最掛念的是甚麼？是身邊的家人和朋友？是家裡摯愛的寵物？是個人的喜好？還是過往的回憶？《當這地球沒有貓》內我(佐藤健飾)面對末期腦癌的煎熬，受到與自己一模一樣的惡魔慫恿，以世界上的每一種東西的消失來換取每一天的生命，但在他續命的過程中，他不能選擇消失的是那一種東西，只可決定續命還是讓某東西消失。人是自私的，影片內的我當然不例外，為了續命，他讓魔鬼相繼消滅了時間、電話和電影，不要以為這些東西對他無傷大雅，殊不知電話消失使他失去了結識前女友的機會，變相丟掉了珍貴的回憶片段，電影消失令他欠缺了與朋友的共同話題，繼而失去了同性知己。事實上，地球上每一種事物都有其不可取締的重要性，當我們以為某種東西可有可無時，直至失去後我們才學會珍惜，這就像疫症期間我們失去了到戲院看電影，去健身中心鍛鍊體能，去美容院接受護理，去體育館做運動，甚至與三五知己見面談天的機會，始發覺每一項活動看似不重要，其實都對我們的日常生活產生或多或少的影響，都具有各自的珍貴價值。倘若我們懂得珍視自己身邊的每一種事物，便會知道萬事萬物的存在並非偶然，了解一切事情的存在都有其獨特的意義。

　　例如：《當》內電影消失後我的好友從電影迷變為書迷，錄影帶／光碟租賃店變為書店。表面上，此變化的影響不大，因為不少電影劇本都從小說改編而成，最多可能使世界上少了一種藝術／文化／娛樂；事實上，電影是全球性的共同「語言」，即使我們不懂日文，都能看懂日本電影，不懂韓文，都能看懂韓國電影，但我們卻不能看懂日文／韓文書籍，這說明電影可以幫助我們溝通，了解外地的文化，亦有助認識一些有共同興趣的朋友。另一方面，《當》內電話消失後我顯得孤單寂寞，因為我的個性害羞內斂，不擅長面對面與別人進行直接的溝通，只能透過電話結識朋友，並與她滔滔不絕；影片內的我與女友出外時沉默寡言，聽完她說話後不知道如何作出正面的回應，反而透過電話通話時彷彿變了另一個性格完全相反的人，不斷與她就著雙方熟悉的話題持續了數小時的對話，這證明電話是性格極度內向的人的「瑰寶」，失去了它，此類人只能孤獨過活，與自己談話，遑論能結交好友。珍惜是全片的主題，相對生命而言，那些看似微不足道的東西其實有必要的存在價值，或許萬事萬物彼此互相影響，才可構成整個世界，這就像一部龐大的機器，欠缺了任何一件或大或小的零件，整部機器都會難以暢順地運作，甚至完全停頓。因此，萬事萬物都在每個人的生命中有或多或少的價值，小覷身邊的物／事的態度實在不可取！

　　《當》內我不想讓自己飼養的貓消失以換取多一天的生命，證明他對貓的重視程度不下於自己的性命，亦反映他認為貓是人類最好的朋友，如果地球失去了貓，人類便會失去了一段又一段自己與寵物相處的「親密關係」，亦會喪失不少珍貴

的回憶。因此，不論生物還是死物，都有其存在的必然性，倘若失去後才懂得後悔，一切都會來得太遲，這明顯是影片創作人向觀眾傳達的重要訊息。影片末段揭露惡魔其實是男主角心裡面的另一個自己，男主角名為「我」，與他的樣貌沒有任何差異的惡魔亦沒有自己的名字，說明他倆可以是自己或者身邊的任何人，這讓觀眾容易代入角色，並產生共鳴，亦表示上述訊息沒有人際和地域的界線，放諸四海而皆準。由此可見，《當》討論的生命價值，對地球上的任何人而言，都有一定的意義。

《無聲》

年青人性侵犯問題的嚴重性

　　台灣聾啞學校的性欺凌事件，真實的個案不絕於耳，畢竟聾啞的中學生與其他健聽的年青人無異，同樣對性充滿著好奇，同樣會走歪路，同樣喜歡凌辱別人以建立自信，並獲取虛榮感和滿足感。《無聲》改編自真人真事，講述女主角貝貝（陳妍霏飾）為了融入同班男同學的群體，並渴望獲得他們的認同，願意與他們一起玩「遊戲」，這種「遊戲」具有性侵犯的成分，她慘被欺凌，但為免得罪他們，即使不高興，仍然無奈地接受。幸好張誠（劉子銓飾）是初來乍到的插班生，對這種「遊戲」看不過眼，決心揭發同學的惡行，惟她懦弱怕事，擔心自己揭發事件後會被排擠，甚至被更嚴重地欺凌，故初時她只好自行「滅聲」，其後見義勇為的老師王大軍（劉冠廷飾）鼓勵她說出事實真相及自己的真實感受，這才引起校方高層及傳媒的注意，使欺凌她的同學被繩之於法。作為一齣反映社會問題的電影，導演柯貞年大膽揭露學校高層為顧全學校聲譽而遮掩事實真相的醜陋惡行，大軍與校方高層對抗到底，認為她的精神心理健康及事實真相比學校聲譽更重要，即使性侵犯惡行的全面披露會嚴重損害學校聲譽，依然覺得校方應為了公義發聲，以保障學生的安全為大前提而須徹底解決欺凌問題。因此，《無》其實講述良知與權力的鬥爭，在強權面前，無論多麼害怕，仍然需要堅守自己既有的道德原則，憑著良知完成每一件道德正確的事。

　　很多時候，年青人過度重視自己的朋輩關係，願意為這種關係犧牲一切，忽略了自己的內心感受和心理健康，這導致其心理不平衡，嚴重影響日後步入成年世界的社交生活。例如：《無》內貝貝在年輕時長期被同學性侵犯，會使她留下心理陰影，成年後害怕與異性有親密的接觸，這本來對將來結識異性和婚姻會產生嚴重的負面影響，唯張誠是與別不同的男性，主動幫助她，鼓勵她指證他們的惡行，讓她了解男性不一定是性侵犯者，部分善良的男性仍然會有良知，主動為公義「發聲」。影片末段她與他在一起時舒暢愉快，這已證明她的心理已回復正常，她對異性的印象已因他對她的關懷和照顧，而使其完全改觀。不過，導演似乎對性侵犯持悲觀的看法，當小光（金玄彬飾）不再帶領其他男同學欺凌她時，另一邊廂又出現另一位「小光」，同樣因自己在童年時曾被性侵犯而向無辜的異性報復，惡行的另一循環又再開始。行惡者充分利用中學生在青春期對朋輩關係的高度重視，以滿足個人的性慾和獸性，即使他們只是面容青澀的年輕人，其惡行的本質依然「恐怖」，依舊令觀眾驚訝而「毛骨悚然」。

　　由此可見，《無》的創作旨在引起普羅大眾對年青人性侵犯問題的關注，讓觀眾了解此問題無處不在，聲啞學校的學生亦不例外。有觀眾可能認為編劇不在影片內提出解決問題的方法，只探討問題的嚴重性，無助於在現實生活中解決問題。但解決問題是教育界、警方及政府的責任，電影只是一種藝術，沒有責任亦沒有能力化解此長久以來存在的問題，惟《無》反映此問題後，相關部門應當共同努力，斬草除根地阻止此惡行重現，並加強被欺凌者的輔導工作，盡最大可能消除他們的

報復心理，使另一位「小光」不會再次出現。事實上，此問題在台灣社區內根深蒂固，不可能在數年間獲得圓滿的解決，《無》揭示此問題的嚴重性，已算是功德無量。

《濁水漂流》

罕見的社會化的重要性

　　香港身為一個國際化的大都市，貧富懸殊卻極為嚴重，使「朱門酒肉臭，路有凍死骨」的現象十分普遍。導演李駿碩藉著《濁水漂流》關注於天橋底下睡覺的露宿者的生存狀態，他們是被社會忽略的一群，以往聚集在深水埗一帶，有自己的社群，有自己的文化，有自己的生活方式；不過，隨著此區興建越來越多高樓大廈，他們已漸漸失去僅餘的立錐之地，由於地產商不願意讓豪宅的目標買家看見他們，以免影響其銷售量，遂給予港府壓力，強迫他們遷移至別處，使其物資被沒收，家園盡毀，昔日他們聚在一起無憂無慮地自得其樂的情景已成為逐漸被埋沒的「歷史」，很明顯，他們是被完全遺棄的一群。導演從他們的視角看待問題，蒐集了相關的資料後，仔細地描寫他們的日常生活；影片內中年失業漢輝哥（吳鎮宇飾）、越南難民老爺（謝君豪飾）、洗碗工人陳妹（李麗珍飾）、吸毒上癮的大勝（朱栢康飾）及半身不遂的阿蘭（寶珮如飾）皆是現實人物的「倒影」，對他們言語和行為的刻劃極仔細及具真實感，是其蒐集充足的相關資料的成果，相信是導演本來攻讀新聞系而著重劇本的實感的功力所在。

　　導演為求讓觀眾在銀幕上看見有血有肉的露宿者，使他們表現其「赤裸」的一面，「放縱」地讓他們在差不多每句對白內皆夾雜粗言穢語，與現實社會中出現的原型人物十分相似。過往描寫低下階層生活的電影基於商業考慮，避免變成三

級片而使十八歲以下的觀眾失去觀賞的機會，影響票房收入，刻意使其言行十分「清潔」，所設計的角色變得虛假，即使他們的經歷和遭遇以真實事件為藍本，但由於其言行與真實人物的差異太大，仍然難以令觀眾對他們產生足夠的認同感，更不可能思他們所思，想他們所想。《濁》的創作人別具勇氣，把不同人士對待他們的真實言行毫無掩飾地呈現在觀眾眼前，不論電視台記者還是參與人學迎新營的新生，都只視他們為獵奇的對象，以虛偽的心態「同情」他們，多於為他們爭取獲平等對待的公義及喪失家園的賠償，這種撕破虛假臉龐的舉動正好是創作人粉碎偽善行為的良知所在，亦可能是他們對現今媒體及年青人的控訴。因此，創作人從藝術的角度出發，撇除商業的考慮，製作這齣呈現香港真實社會環境的電影，在商業競爭劇烈的社會內，顯得彌足珍貴，但願這群創作人在往後的日子仍舊有這種堅持和執著，不要因為為名好利而擁抱主流的商業價值，失去了過往的獨特性。

　　筆者進場看《濁》時，發覺看這齣電影的觀眾大多是二十多三十歲的年青人，以往他們大多只喜愛觀賞強調官能刺激的荷里活電影，如今竟然轉過頭來願意觀賞寫實的港產片，這證明他們的喜好已漸趨多元化。但願日後電影公司的老闆不要只投資大明星大製作，糾正其以為觀眾只愛看大片的誤解，願意進行多元化的投資，支持這群年青導演拍攝探討本地社會問題的港產片，讓年青觀眾藉著電影對這些問題有深入一點的了解；畢竟這群導演不可能在拍攝每一齣作品時只依靠香港電影發展基金的資助，長遠來說，他們依然需要進入商業市場，面對票房的考量。因此，《濁》在香港的入座率節節上升，正

好說明這類電影有一定數量的本地支持者，雖然這類電影較難賣埠至外地，但我們仍然不可小覷其罕見的社會化的重要性，更不可抹煞其珍貴的存在價值，但願電影公司的老闆與我們有相似的看法，讓這類電影擁有自己的生存空間，繼續發光發亮。

《狂舞派3》

「弱勢社群」的生存空間

　　香港早已成為全球樓價最高的地區，可惜香港人的生活質素並非全球最高，導致不少香港人共同面對供樓負擔過重的問題，而地產商成為這群香港人的眾矢之的；同一道理，隨著樓價上升，工廠大廈的租金亦不斷上升，引致在工廈裡工作的藝術家苦不堪言，這使《狂舞派3》應運而生，其風格亦為之一變，從舞蹈電影變為社會寫實片，影片內 KIDA (Kowloon Industrial District Artists)rap 歌的內容已不限於個人感受的抒發，以及遠大理想的追求，而是關於其對地產霸權的控訴，以及對現存的社會體制的不滿。

　　倘若觀眾在觀影前不曾看預告片，亦沒有閱讀其內容概要，抱著對第一集的期望觀賞《狂3》，或多或少會感到錯愕，因為此片十分沉重，雖然仍然以唱歌跳舞為賣點，但加入了殘酷的社會現實，難免會加深我們對現今社會的失望和唏噓。例如：香港的《基本法》列明我們享有藝術創作的自由，但一群 KIDA 卻因工廈大幅度加租而喪失活動甚至生存的空間，男主角阿良(蔡瀚億飾)身為 YouTuber，為了使自己的創作公司能夠繼續生存，唯有半推半就地與地產商合作，把龍城工廈區轉型為商貿區，嘗試尋找 KIDA 與地產商共存的可能性，但仍然迫不得已地使這群藝術家被地產商的大型建設計劃「吞噬」。因此，《狂3》抒發了獨立的社會藝術家面對殘酷現實的無奈和無力感，直至影片的最後，無論他們如何努力奮鬥，

仍未找到屬於自己的出路。

《狂3》內 KIDA 很像 Hana(顏卓靈飾) 照顧的流浪貓，居無定所，沒有方向，沒有希望，遑論會有未來。Heyo(霍嘉豪飾) 在片中接受訪問時說自己不可以在工廈內睡覺，因為工廈不能作為住宅用途；在影片中多次出現的拾荒婆婆，由於觸犯法例而被沒收手推車，本來以賣紙皮維生，但因失去手推車而不知所措，與 KIDA 的命運相似；佳仔 (劉皓嵐飾) 熱愛街舞，欲發展自己的興趣，但被父親阻撓，因為他覺得街舞是沒有實際用途的玩意，與 KIDA 同樣面對相似的困境。即使最後 KIDA 在一個地產商的大型活動內不甘心被利用，以 rap 歌的形式諷刺地產商的霸道行為，表達自己被壓迫的心聲，仍然未能改變租金昂貴、工廠區被改建的殘酷社會現實。因此，與其說《狂3》提出對抗地產霸權的方法，不如說它積極地為弱勢社群發聲，寫實地反映他們身處的困境。

我們身處的香港社會處於矛盾和衝突的漩渦內，《狂3》的導演兼編劇黃修平一方面需要以跳舞為賣點以換取較高的票房，另一方面又想藉著此片訴說自己對社會現狀的不滿；一方面需要爭取政府的電影發展基金的資助，另一方面又想藉著此片批評政府藝術政策的不足之處；一方面需要靠攏主流的商業市場以求獲得繼續拍片的機會，另一方面又想藉著此片表現非主流藝術家越趨艱苦的生存環境及弱勢社群日趨狹窄的生存空間。當影片中一群 KIDA 的活躍分子在戶外的大排檔內吃晚飯宵夜，而此類大排檔因衛生市容問題而漸漸成為「歷史古蹟」時，在不久的將來，這群走非主流路線的藝術家又會否因工廈的租金不斷增加而失去僅餘的生存空間？他們會否因難以

維生而面對與上述大排檔相似的同一命運？但願未來《狂3》的續集真的如導演所述，能拍攝以唱歌跳舞為本而具有印度 Bollywood 色彩的電影，無需繼續糾纏於殘酷的社會現實及藝術家的生存問題上，因為上述的矛盾和衝突已隨著年月過去而日漸消減，輕鬆愉快的社會氣氛已重臨香港。

《麥路人》

教育問題未能為年青人帶來希望

　　與常見的描寫本地的弱勢社群的電影不同，《麥路人》沒有呼天搶地的叫喊，亦沒有悲天憫人的嚎哭，只有面對困境的樂觀態度，以及處之泰然的生活方式。別以為《麥》會引起你對香港貧富懸殊慘況的憂鬱愁緒，殊不知影片內阿博（郭富城飾）與秋紅（楊千嬅飾）樂天知命的生活態度，讓我們想起掙扎求存而永不放棄的獅子山精神，會勸勉香港人在面對逆境時不再自怨自艾，願意積極尋求解決的辦法，直至生命最終的一剎那。例如：他在麥當勞餐廳內遇上深仔（顧定軒飾），不單沒有標籤他為「廢青」，亦沒有因看見其終日顧著打機而瞧不起他，反而以愛和包容積極協助他，雖然對其離家出走的行徑嗤之以鼻，但仍然想盡辦法為他找工作，使他自力更生。很奇怪，香港作為一個注重福利的社會，影片內卻不曾出現社工／社會服務組織的代表，他們的「臨時失蹤」，令他不自覺地「扮演」社工的角色，除了幫助深仔在髮型屋內找到一份工作，尋覓自己的理想外，還幫助媽媽（劉雅瑟飾）找多份兼職，替其奶奶還債，但因自己從監牢出來，多次強調不要做犯法的事情，並對口水祥（張達明飾）非法求財的做法搖頭嘆息。或許《麥》的創作人想強調：做人沒有錢不要緊，但一定不可以沒有骨氣；所謂「知易行難」，或許生活在社會最底層的各種人物都知悉此道理，要真正實踐上述的做人原則卻有一定的難度。

　　《麥》的原版真人真事在香港的現實社會內不是新鮮事，不少本地社會福利組織的代表都曾向香港政府表示此問題一直都存在，唯近年來政府官員雖然多次在街頭巡視，但仍然只想到貨櫃屋、青年宿舍等未來可能得以實踐的方案，並未想到一些有效的解決辦法，亦未能在短時間內興建大量廉價公屋，這導致流浪者沒有居所的問題依舊嚴重。影片內媽媽與女兒留在麥當勞餐廳內解決自己日常起居飲食的問題，即使看不見未來和希望，想不到自己如何艱苦地熬過去，仍然堅持努力地度過每一天，其實港府只需為她們提供些微的援助，讓她們盡快「上樓」，一切相關的問題都迎刃而解；港府並非不做任何事，只是做得不足夠，這導致她們等了又等，在「上樓」的一天來臨之前，媽媽已歸天國，女兒已入住保良局開辦的孤兒院。或許世事難料，港府官員難以仔細了解每一個家庭的苦楚而「對症下藥」，但最低限度應早日為她們安排居所，減少其逗留在麥當勞餐廳內的日子，以免嚴重影響其生理及心靈的發展。

　　當深仔看見口水祥被逮捕時，他曾說出「吃皇家飯比流落街頭好，最少無需日日工作賺錢這麼辛苦！」無可否認，這反映新一代「廢青」的價值觀，只想打機，逃離現實，不願意付出勞力和腦力，欠缺理想，遑論會有甚麼人生目標。不過，我們怪責他們之餘，曾否想過：是否現今的中小學教育出現了甚麼問題，導致他們對自己的未來以至人生失去了盼望？究竟家長向他們從小至大灌輸的人生觀和價值觀出現了甚麼問題，導致他們對整個社會失去了信心？還是學校課程出現了甚麼問題，導致他們不願意繼續留在校內讀書，甚至因未能發揮自己的專長而放棄自己？其實教育需要通盤的改革，如果只革新了

一部分而對整體的配合置諸不理，仿如「捉到鹿但不懂脫角」，後果相當嚴重。例如：中學會考及高考被簡化為文憑試，使學校課程偏向學術性，過往的職業先修學校為了生存而設法討好家長，只開辦學術性科目而完全忽略了技術性的職業培訓，這導致像深仔這類不愛學術性科目的年青人在校內讀書時會有很大的挫敗感，看不見方向，找不到出路，遑論能發揮自己的專長。由此可見，現今香港的教育問題涉及多個不同的層面，未能為學生帶來希望，故其絕對需要全面性的改革。

《上流寄生族》(台譯：寄生上流)
社會流動性低

　　探討資本主義社會內貧富懸殊問題的電影多不勝數，如此問題在自己身處的社會內發生，我們觀賞電影時當然容易產生共鳴，即使南韓電影《上流寄生族》反映本土的問題，外地觀眾看此影片時仍然會感同身受，這就是國際影片必備的條件。《上》內朴氏家族成員居住的豪宅像香港郊區的別墅，居所面積過萬呎，有兩層，亦有地下室，裝修擺設豪華，更有無敵的自然景觀，比西貢區的別墅有過之而無不及；金氏家族成員居住的木屋仿如香港的劏房，居所面積不超過二百呎，只有一層，裝修擺設簡陋，屬於密閉的空間，與深水埗區貧困戶的惡劣居住環境相距不遠。作為一個資本主義的社會，南韓的社會流動性甚低，與現今香港的情況十分相似，低下階層要成為上流社會的一分子，這實在談何容易！

　　例如：影片內金基宇 (崔宇植飾) 需要第四度應考大學入學試，是考試制度的失敗者，欲透過教育向上流，改變自己植根於原生家庭的身分和地位，其貧窮的家庭背景確實成為他人生中的一大障礙，要「擺脫」此背景實在殊不簡單。影片末段金氏一家人經歷了種種人性的考驗而自食其果後，他矢志要靠著自己的努力買回朴氏家族以往租住的豪宅，但此居所因一宗凶殺案而使其售價大跌，才使他萌生買豪宅的念頭，這已證明從低下階層攀登至上流社會並非一件輕易的事，因為從正途改變自己身分地位的機會太少，可以「改頭換面」的空間太窄，

且上流社會的自我保護意識太強，遑論會讓低下層民眾從「醜小鴨」變為「美天鵝」。因此，社會上貧富兩極化的現象根本就是上流社會人士扼殺下層民眾向上流的機會的惡果。

表面上，影片內朴社長（李善均飾）和太太（曹如晶飾）都是好好先生，對管家和司機都十分客氣，實際上，他們維護自身階級的優秀品質的意識都很強，在日常生活中努力地把一些對自己／家族不利的元素排除在外；當他發覺年青司機的私生活可能有一些不檢點之處，怕會破壞自身家族的良好聲譽，便會毫不留情地解僱這位司機，當她發覺工作多年的管家可能有具傳染性的惡疾時，怕會影響自身家族成員的健康，竟毫不念舊地解僱這位管家。金基宇與妹妹（朴素淡飾）分別抓緊他們性格上的陰暗面，讓自己的父母進入朴家工作，使朴社長和太太不自覺地走進此深思熟慮的圈套，繼而進入「萬劫不復」的境地。因此，雖然他們願意為低下層提供工作機會，但當其行為影響自身利益時，便會斬草除根地「殲滅」這群員工，並不留情面地扼殺其向上流的機會。

《上》的導演兼編劇奉俊昊聚焦本土，放眼世界，即使影片的故事在南韓社會內發生，仍然可「放諸四海皆準」，因為貧富懸殊本來就是世界各地資本主義社會共有的現象，影片對兩個與別不同的家庭的生活環境的呈現，正好諷刺政府很多時候只維護上流社會人士的利益而忽略了低下階層面對的困境。自從商人特朗普成為美國總統後，處處維護大商家的利益，使當地的貧富懸殊問題日趨嚴重，美國觀眾觀賞《上》時深有同感，發覺在南韓出現的社會問題其實都會在美國出現，這令影片在當地的票房節節上升，並深得美國奧斯卡金像獎評

審的青睞，連奪最佳國際影片及最佳影片等大獎，繼而被特朗普痛罵此影片不應獲得奧斯卡金像獎，皆證明《上》切實地反映貧富懸殊問題使人性失常的禍害，除了讓國際社會的民眾對此問題深惡痛絕而衍生強烈的投入感外，還放大了美國政客維護自身利益而犧牲普羅大眾的「瘡疤」。這解釋了特朗普唯恐自己當時的政權動搖而猛烈地對此影片作出重重的「還擊」，並試圖降低此片在美國的受歡迎及受關注程度的主要原因。

《農情家園》(台譯：夢想之地)

移居外地的挑戰

　　探討移民問題的美國電影不多，《農情家園》道盡了韓裔移民的辛酸，積及 (Steven Yeu 飾) 與莫妮嘉 (韓藝璃飾) 一家搬進美國郊區，以務農維生，除了擔心收成欠佳外，還需適應新的工作環境，幸好他得到當地居民的協助，漸漸學懂如何完成耕作的多種程序，並成功成為稱職的農民。惟她經常擔憂自己未能適應新生活，亦憂心子女在成長過程中面對的種種問題，曾想過一家搬離美國，重返南韓，但他卻有自己的堅持和執著，認為他們一家終能開展愉快幸福的新生活，覺得如果能堅持到底，最後必定能闖出屬於自己的一片天。他與她對移民的不同意見，造成他們彼此之間的衝突，由於他在發展自己事業的過程中遇上不少困難，她又極度欠缺安全感，故他倆彼此之間的磨擦日趨嚴重，彼此的衝突一觸即發，幸好其後外婆 (尹汝貞飾) 遠道而來幫忙，大大減輕他們照顧子女的沉重負擔，亦讓他們得以專注於自己的工作，可惜好景不常，外婆中風，及後她燒垃圾而造成的一場大火，使他們一家的產業「血本無歸」。由此可見，以上所述都說明移民之前的美夢容易因生活上的種種衝擊而徹底幻滅，鴻圖大志地說自己移民他國開展新生活，重新適應當地的文化，其實沒有想像中簡單，其在拚搏過程中遇上的困難及承受的痛苦，當中的辛酸和無奈，實在不足為外人道，亦在很多時候需要獨自面對。

　　事實上，《農》內積及處於流散 (diaspora) 的狀態，生

活在美國境內卻心繫祖國(南韓)，從他們的日常生活已可略知一二。他與妻子及子女的談話以韓語為主，偶有一兩句美式英語，在家看南韓電視節目，吃韓式家常便飯，除了一家身處美國及子女在美國學校唸書外，基本上他們彷彿留在南韓生活。此流散狀態在歐美地區內隨處可見，例如英國倫敦及法國巴黎的唐人街內四處都有中式商店，倘若中國人只在這些街道的周邊區域內生活，仍然可以自由自在地維持在原居地的生活，根本無需說英語，遑論需要適應當地的文化。故他們一家對自己原有的文化和生活方式有強烈的歸屬感，有一種無形的強大「保護網」，不容易讓當地的文化滲入自己的生活，亦不願意脫離長久以來的生活方式。因此，在他們心底內「到處是吾家」的道理，其實可以指涉他們流散的狀態，流落異地卻能維持原有的生活，所謂「身在他鄉心在家」，其精粹正在於此。

近年來，移民外地的香港人不少，但移民顧問公司經常把外國塑造為「天堂」，使一些對外國了解不深的香港人被誤導，以為離開了香港便可到外地一帆風順地生活，殊不知多種文化的衝擊及生活上的困難令他們沮喪，在外地逗留了一段很短時間便決定回流，浪費了不少金錢和時間。《農》正好給予欲移居外地者充足的心理準備，讓他們知道到外地生活不太簡單，不可能在一兩年內便能適應當地生活，如果可在五年內適應當地的文化，其實已算十分成功。焦急而容易放棄的人不適合移民，不願意接受轉變而難以承受衝擊的人亦同樣不輕易移民，故香港人在移民之前應先看《農》，讓自己知悉移民的苦楚，了解移民後可能出現的種種問題所帶來的巨大衝擊，並在下最終決定之前三思而後行，在深思熟慮後才起步前行。因

此，《農》與香港人的「距離」不遠，可給予欲移民／有移民
經驗的觀眾一點點思考的空間，亦可領略深層的文化價值，不
會礙於影片中主人翁經營農場而覺得其主題陌生，反而會因為
看見他們流散的經歷而感同身受。

《複身犯》

人權及道德被放在一旁

　　在未來世界內，警方為了查找案件的真相，竟把不同死者的意識植入死囚的腦袋內；雖然他已經是植物人，但被上傳這些意識後，竟可活動自如，甚至在被警方調查幼童綁架案時進行盤問的過程中，他可轉換腦袋，協助警員尋找真兇，即使這種做法非常不人道，這仍然是警方找不到其他辦法後唯一可行的處理手法，此道德與科學的衝突，便是《複身犯》的核心話題。現實中，世界上的懸案大多源自已死亡的真兇，警方找不到尋兇的線索，甚至欠缺任何緝兇的證據，這導致案發過程成為複雜的謎團，只找存活的人進行調查根本毫無效用，故依靠死者的意識以錄取口供可能是查案的唯一辦法，除此以外，根本沒有其他可行的方法。運用此科學的方法查案，明顯侵犯了陳光軒 (楊祐寧飾) 的人權，這種植入意識的方法使他不由自主地轉換腦袋，五名死去的嫌疑犯就像上了他身的「鬼魂」，相繼地「使用」他的肉體，向警方逐一透露幼童綁架案的真相；警方在未經他同意的情況下，利用他的腦袋查案，明顯罔顧尊重人權的道德觀念，遑論曾理會他的個人價值。因此，運用最科學化的方法尋找事實真相，人權及道德被放在一旁，這可能是迫不得已之舉。

　　近二十年來，講述複製人的電影已十分普遍，《複》內男主角算是另類的「複製人」；本來他已是睡在病床上而不懂動彈的植物人，但經過實驗的「改造」後竟可「重生」，這實

在匪夷所思，亦是醫學科技不斷進步帶來的卓越成果，為植物人提供另一繼續生存的機會。姑勿論此成果是否合情合理，最低限度能為他延續生活，即使此生活不屬於自己，可能已失去存在意義，家人和朋友看見他，仍然會心感安慰，雖然此實驗違反傳統的道德原則，但他們看見活生生的人類，不論其言語和行為有何「翻天覆地」的變化，仍然比看見病床上不得動彈的活死人佳。故他們可能願意接受完全不同的他，重新與他接觸，像接觸陌生人一樣重新與他相處，但警方只利用他的腦袋和肉體查案，罔顧他自己和身邊人的感受，這卻使他們難以接受，甚至可能使他們控告警方，最後搬上法庭解決。由此可見，道德與科學的衝突源於人性、人權與人情的考量，要在這三者之間取得適度的平衡，實在不簡單，亦不容易。

另一方面，《複》比數年前的荷里活電影《思裂》更複雜，故事情節更耐人尋味，在於前者的男主角被植入的是活人的腦意識，有自己獨特的歷史，有個人特殊的經歷和遭遇，與後者的男主角患上精神病而片面地表現相異的人格特質截然不同。前者的楊祐寧需要表現活人因其經歷而衍生的言語行為和情感狀態，具有普通人個性的立體感，並有與別不同的獨特人格；後者的詹姆斯•麥艾維只需表現存在於自己腦海裡的不同個性，在演出時分門別類地展現每種人格的特殊性，已算是交足功課，無需顧及其背景和歷史，因為他們都不是真正在世界上存在的人類。因此，楊氏需要「扮演」不同性別和年齡的人，在演出時需要演繹五名車禍罹難者生前的內心感受，雖然在「扮演」中年大叔和年青女子時偶有不到位的情況，但相信他已盡力而為；而詹姆斯演繹的多種人格，其實只需捉摸其外露的行

為特質，運用誇張的身體語言，沒有需要「進入」其內心世界，已能給予觀眾刻骨銘心的印象。故《複》內男主角的角色設定前所未有，反映其創作人的創意十足，值得讚賞；他「演繹」不同角色時要顧及其以往在社會中的背景、身分和地位，由其個人的歷史及個人與社會接觸造就而成的言行，具有複雜的社會性，他切實的演繹，已證明其演技殊不簡單。

《惡 · 迴家》(台譯：詭妹)

「金玉其外，敗絮其中」

　　一直以來，南韓的邪教在國內及國外皆十分流行，人性軟弱，在遇上困難或心靈空虛時，都想尋找依靠，無可否認，邪教的確能滿足大部分信眾的心理需求，當人們自覺孤立無援，對未來失去希望時，經常渴望有一位神會協助自己，讓自己不至於孤獨難耐，亦可以在寂寞失落時尋求幫助。《惡·迴家》內書振 (金武烈飾) 家中失蹤 25 年的妹妹宥珍 (宋智孝飾) 外表清純，表面上沒有機心，當她返回自己童年的家時，其親生父母如獲至寶，書振卻對她的動機心生疑寶，初時不太清楚她的目的，畢竟她已離家很久，在她的成長階段內，自己的個性可能已產生很大的變化，這使他對她很有保留，懷疑她返回原生家庭後另有企圖。不過，他的父母因他對她的懷疑而開始對他沒有好感，他的身邊人亦同樣因此理由而不喜歡他，正如影片海報內「當身邊沒有人相信你的時候，就如同身處地獄」，無可否認，她身為邪教的信徒，的確很懂得討身邊人的歡心，他們看見她時，像吃了「糖果」一樣，沉迷於其與她的關係內，這使他中傷她的說話仿如無稽的謊言，不單難以取信於人，亦把自己放進難以脫身的「地獄」內。因此，她是邪教的代表，正象徵邪教可迷惑人心，使人失去理智，像吃了「毒品」一樣，所謂「一失足成千古恨」，其道理的精粹，正在於此。

　　《惡》的英文片名 Intruder，即「入侵者」，指宥珍「入侵」了書振的原生家庭，這使他無奈，亦迷惘，甚至不知所措，

欲揭穿她的真面目時，卻被他與她在童年時的深厚感情「迷惑」，令他不能百分百理性地面對她，他唯有不斷尋找她進入他的家庭時別有用心的證據，說服自己及身邊人她的「入侵」有其真正的目的。不過，這其實不太容易，即使他能說服自己她不是一個好人，她表面上對父母千依百順的態度容易使他們毫不理智地愛上她，甚而輕易地接納她成為自己家中的「心肝寶貝」；雖然藥物令他們對她的愛顯得盲目，但她像「軟糖」一樣的個性的確能使他們視她為自己的摯愛，加上失而復得的百般感受，難免使他陷入被「左右夾攻」的困境，幸好他在低沉失落之際，卻巧合地揭破她「入侵」他的家後以求為邪教做事的真正動機。因此，他揭露真相的過程實屬偶然，這使她篤信的邪教活動完全敗露，上述南韓的邪教所造成的社會性的集體心理問題，完全把現今都市人感到空虛寂寞的內心感受顯露出來，南韓的創作人習慣以電影反映社會現實，《惡》肯定是其中一員，亦是較深入和貼切地揭露社會問題的大眾傳播媒體。

　　在《惡》裡邪教信徒進行崇拜的畫面中，他們手舞足蹈，加入誘人的音樂，營造熱烈的氣氛，的確能慰解他們心中的寂寥，讓他們獲得滿足，情緒高漲，獲得一剎那的興奮，明顯比傳統較靜態而含蓄淡雅的宗教活動有更大的吸引力。不過，人需要追求真理，邪教歪曲真理，讓人成為信徒崇拜的偶像，這就像影片內小女孩被膜拜的畫面，與上帝的真理不符，遑論會與《聖經》中的道理相配；邪教的領導者只求譁眾取寵地爭取信眾的支持，卻漠視了傳統上久經驗證的真理，只看表面而不追尋內在的信眾容易被騙，實屬必然。很多時候，我們只需

揭開「美麗的面紗」，看看其內裡的光景，便會知道邪教教義不單使自己受害，還會殃及無辜的身邊人，並了解「紙包不住火」，「糖衣」背後邪惡的真面目隨著時間的推移終會完全顯露；所謂「金玉其外，敗絮其中」，其道理便在於此。

《顛·役·前》（台譯：顛役輪迴）
為種族平等打拼

　　從十九至廿一世紀，美國種族歧視的事件屢見不鮮，雖然廢除奴隸制度和解放黑奴的政策能改善歧視問題，但黑人被歧視的情況延續至今時今日，黑人佛洛伊德和布萊克被白人警察虐待的悲劇，觸發美國各地的示威活動，《顛·役·前》的上映顯得別具意義。影片內當今知名女作家法朗妮卡（珍奈兒夢妮飾）本來過著優哉游哉的生活，一方面為自己的事業而努力奮鬥，另一方面為改善種族問題而不斷發聲；影片一開始，黑人女性在偏遠的農莊內被白種軍人虐待的畫面頻繁地出現，她們策劃如何逃離他們的魔掌，其被鞭打羞辱的鏡頭，這些畫面原來只是法朗的惡夢。怎料此夢境卻與現實如此相似，她得罪了白人至上的種族主義者，竟真的被送往其與夢境相似的農莊，同樣被奴役，同樣受虐待，即使最後逃出生天，仍然難以遺忘過往刻印在心底裡的悲慘狀況。可能《顛》反映的種族問題只是冰山一角，或許被揭發的農莊事件只佔其全部的百分之一，爭取種族平等的過程就像參與一場長時間的戰役，影片名字用了「顛」而非「戰」，正暗示黑人須心驚肉顫地與白人的種族主義者進行沒有時限的鬥爭，並非單單使用暴力，而需智勇雙全，有計劃有謀略地改善黑人的社會地位，並爭取真正的種族平等。

　　眾所周知，現時黑人已非弱者，在不同界別內皆有傑出的成就，這使白人的自我優越感日漸消失，為了挽回其原有的

種族優勢，只好壓制黑人的氣焰，並想盡辦法剝奪他們的權益。前美國總統特朗普曾經明目張膽地歧視黑人，以抬高白人的地位，正為了討好白人的種族主義者，讓他們重新尋回久違了的優越感，重新拾回日漸消失的領導地位；《顫》的出現，對他來說，其實是合時的當頭棒喝，使他了解種族歧視可能帶來的嚴重後果，讓他知道他對黑人的惡劣態度會引致民心不穩，持續的示威活動不單不會因他施行的強力壓制而消失，反而會越演越烈，終致社會動盪。《顫》於美國總統大選前夕在世界各地上映，必定會引起國際社會對種族問題的關注，他未能充分回應競選對手對其種族歧視的批評，未能運用合適的公關手段爭取白人的種族平等主義者的支持，正好解釋他在總統競選中落敗的因由。因此，《顫》內探討的種族問題固然值得關注，其對外產生的影響力亦有值得討論的空間，兩者同樣不可小覷。

　　無可否認，電影發行公司選擇在美國總統大選前夕安排《顫》上映，應有或多或少的政治和商業考慮，一方面引起關心種族歧視問題的世界公民的關注，使他們對此影片產生濃厚的興趣，並把影片內容聯繫至當時美國的社會現實狀況；另一方面勾起關心弱勢社群的普羅大眾的同情心，讓他們憐恤黑人女性，願意為她們脫離險境而施予「援手」，可以是買票進場的金錢上的支援，亦可以是觀影後精神上的憐憫，更可以是聲援她們爭取種族平等的具體行動。由此可見，《顫》的存在意義，不僅在於其對種族問題的現實性指涉，亦在於其對種族平等的意識形態的關注，故此影片的社會性多於其娛樂性，只追求娛樂的商業化觀眾固然不適合看此影片，而看慣荷里活主流

　　商業片的普羅大眾亦需調節自己的觀影期望，以更多的耐性和
愛心觀賞此齣為種族平等打拼的社會性電影。

《怪奇默友》（台譯：鬼遊戲）

手機成癮的嚴重性

今時今日，在世界各地，手機已成為不少人的「必需品」，在巴士、小巴、地鐵及火車內，機不離手的現象更十分常見。可能由於美國不同年齡的群眾皆染上手機成癮的「惡疾」，導演積及卓斯有見及此，決定拍攝《怪奇默友》，嘲諷普羅大眾寂寞難耐，在現實生活中擁有的朋友不多，遂以手機作伴，生活在網絡的虛擬世界內。影片內奧利患上自閉症，難以用言語與別人溝通，唯有透過手機發聲，因為他與別不同，所以被其他同學排斥，更覺得他是怪人，這直接使他成為被欺凌的對象；生活在虛擬世界內的魔怪拉利喜歡找一些在現實生活中沒有朋友的孤獨者成為自己的朋友，碰巧他成為被拉進虛擬世界的對象，他在現實與虛擬之間的拉扯所造成的纏擾，便是全片最值得討論及探索的地方。

事實上，自從智能手機普及後，我們對網絡的依賴與日俱增，不少人甚至分不開網絡世界與現實生活，甘願放棄在現實中結交朋友的機會，只願意在網上接觸和結交陌生人，但這不暗示這群人能透過網絡排解寂寞愁緒，反而因太少面對面接觸其他人而越來越感到孤獨，這好像拉利對現今人們社交生活的描述，依賴手機後只會變得更加孤僻，最後以拉利為自己唯一的朋友成為「最佳的選擇」。因此，表面上拉利以魔怪的形象出現，實際上它是我們的「心魔」，在多人聚集的場所內各人只看著自己的手機屏幕，生活在虛擬世界內，這正是它進入

我們的內心的最有利「時機」。

　　手機已成為不少人生活中不可分割的一部分，小朋友亦不例外。《怪》裡奧利在課堂上於旁邊的特殊教育助理的照顧下，獲准以手機發出的聲音回答老師的問題，讓他得以進行正常的學習，但此舉招致同學的妒忌，因為他們被禁止在課堂內使用手機，而他卻獲得不一樣的厚待。這種貌似「不公平」的安排，可能是他被他們欺凌的源頭，因為他們自小生活在講求自由平等的美國社會內，覺得平等是他們與生俱來的權利，由於他不是先天的聾啞人士，只因自閉症而暫時難以運用言語，故他成為他們心底裡的眾矢之的，實因學校政策對他與別不同的優待，且他們渴望擁有在課堂上運用手機的自由，卻未接受特殊人士享有特殊的待遇，「差異教育」的貧乏，使他們時常心有不甘，要找機會在課堂以外攻擊他，這導致他沒有真正的朋友，亦讓拉利有機可乘。因此，他孤獨而被排斥的遭遇，源於多種因素的交叉結合，並非偶然。

　　另一方面，母愛十分偉大，甚至犧牲自己亦毫不介意。《怪》內當奧利差點被拉利拉進虛擬世界時，母親毫不猶豫地伸出手，代替他而成為拉利唯一的朋友，她對他無微不至的愛，使她無需耗用一丁點思考的時間，在電光火石之際拯救他，因為她覺得他年紀尚小，突然被拉進虛擬世界而永久失去返回現實生活的機會實在十分可惜，源自與生俱來而無從取締的母愛，在別無選擇下，不惜犧牲自己，直至影片末段她以「模擬影像」的形式再次出現，與他久別重逢，一起玩樂，使母愛盡顯，他的父親此時此刻看見此溫馨的一剎那，難免百般滋味在心頭。由此可見，雖然《怪》在萬聖節期間上映，但不是

般的萬聖節電影，導演對社會現象的探討，對人際關係背後意識形態的闡述，以及其對母愛的頌揚，足以反映創作人不會滿足於以拉利的恐怖樣貌嚇人，而希望以自己對社會與人性的深入觀察豐富影片的內涵，以恐怖片的「外貌」為觀眾帶來不一樣的思考空間。

《軍情諜報》（台譯：鐵幕行動）

平凡人對世界的貢獻

在二次大戰以後至 1990 年代的冷戰時期，別天真地以為擁有權力地位之士才可以成為英雄，他們背後的平凡人作出的貢獻可能比他們更大，即使這群人一生寂寂無名，在歷史上不留痕跡，仍然甘於為國家為世界付出自己一點點綿力，依舊盡己所能，一生無悔。《軍情諜報》內平凡的英國商人韋恩（班尼狄甘巴貝治飾）為美國中央情報局及英國軍情六處辦事，進入莫斯科執行間諜任務，他毫無特務經驗，突然被徵召，在刺探情報的過程中，可謂「一步一驚心」，每次差點洩露自己的真正身分時，都令觀眾凝神貫注地看著大銀幕，為他驚險的處境滴汗；每次前蘇聯政府人員起疑心，真的懷疑他是美方派來的間諜時，我們都會為他會否喪命而擔憂；雖然最後他在受盡敵方虐待凌辱後僥倖生存，但我們仍然為他的經歷慨嘆當時大國領導人之爭連累愛國愛世界的「無辜」市民。眾所周知，核武的運用可導致世界末日，他為全人類著想，才擔任中間人收集情報，試圖阻止前蘇聯政府在 1962 年引爆核彈攻擊美國，甚至毀滅世界。因此，與其說當時的美國總統因成功阻止蘇聯發射核彈而被視為英雄，不如說他無私的奉獻使自己成為歷史上不留名的「幕後英雄」，故他的貢獻比當時任何一國的領導人更大、更深遠。

原以為像《職業特工隊》電影系列賣弄動作鏡頭才會帶來緊張刺激的感覺，想不到《軍》的導演 Dominic Cooke 功

力深厚，單靠數個歇斯底里的鏡頭，已能使觀眾「不寒而慄」，讓我們深深地感受當時國際間緊張的社會氣氛。例如：影片內韋恩被蘇聯軍方問話的片段，由於他不曾接受特工訓練，在說話的字裡行間有所隱瞞，差點在被迫供下說出真相，導演對他外表虛弱內心堅強的表現的調教，讓我們在一剎那間心如火焚，擔心他不能完成任務；他被囚禁在空無一物的囚室內，鴉雀無聲，那種寂靜的感覺襯托他空虛的內心，導演營造無聲勝有聲的氛圍，讓我們感受他為整個世界付出的沉重代價。很明顯，導演擅長以畫面說故事，無需「畫公仔畫出腸」，亦無需加插冗長的對白，只需簡單的幾個鏡頭，便能以他慘痛的經歷喚起大家對世界和平的關注。因此，高手無需「多說話」，只需運用表面看來與其他監獄電影沒有多大差異的幾個畫面，插入整齣影片內卻顯出其不一樣的意義，再配合當時美蘇兩國劇烈競爭的時代氛圍，充分表達其大力反對核武的中心思想，當現今北韓依然大力發展核武，對世界和平造成威脅，導演「借古諷今」的深意，昭然若揭。

由此可見，《軍》的創作人「從小至大」地描繪冷戰時期的英雄事蹟，從韋恩以普通人身分參與間諜任務開始，需要以從商作掩飾，在家人及身邊人面前隱瞞真相，至他被囚禁虐待拷問，核彈危機一觸即發，後來他被釋放，與家人重聚，核彈危機解除；他自身的經歷與當時世界的局勢環環相扣，很難想像一個普通人會與國際政治產生密切的關係。或許政治是生活的一部分，自己不主動接觸政治，不代表自己可置身事外；很多時候，即使自己對政治不聞不問，但為了自己、家人、身邊人及全人類的福祉，自己便會無可避免地捲入複雜的政治漩

渦，進行拯救世界的任務，《軍》的韋恩可能只是眾多無名英雄的其中一份子，其他仍未搬上大銀幕的無名英雄故事可能同樣可歌可泣，值得我們致以衷心的敬意。因此，我們不應小覷任何人，身旁一個外表平凡的普通人，都可能為整個世界帶來翻天覆地的變化。

《波斯密語》（台譯：波斯語課）

語言在特殊環境中的角色

　　西方流行「善意的謊言」(white lies)，在極權管治下生死攸關的一剎那，《波斯密語》的男主角吉爾斯（紐夏皮禮斯比士卡約飾）捏造波斯語，假扮波斯人，以掩飾真正的猶太人身分，為了生存而努力尋找避免被屠殺的方法，雖然不道德，欺騙了德國軍官克勞斯•科赫（拉爾斯•艾丁格飾），但實屬特殊處境所致，其情可憫。他在備受壓迫下，要繼續生存的本錢，只剩下虛假的語言，由於德軍軍營中沒有人懂波斯語，吉爾斯遂逃過一劫，他在冒認波斯人的過程中，「左閃右避」，每次差點被揭發其真正身分時，都僥倖過關，有一點點幸運的成分。即使觀眾知道他定必在二次大戰後繼續生存，仍然為他被部分德軍軍人懷疑是猶太人而冒汗，亦為他的假波斯語差點露出破綻而心驚膽跳，或許我們不曾受極權管治的壓迫，未能因他的經歷而感同身受，但最低限度我們在日常生活中由於某些特殊原因而被迫說謊言時，都會有類似的感受。西方電影史上關於二次大戰的電影不少，講述猶太人被納粹政權壓迫的情節亦不下少數，但像《波》的創作人以人物為中心，述說其特殊經歷，卻是既有框框內的新猷，闡述小人物在大時代裡不一樣的經歷，別具創意。

　　《波》與不少以猶太人被虐待的故事為核心的二戰電影的不同之處，在於展現屠殺畫面之餘，還用了大量篇幅講述吉爾斯創造假波斯語的過程，他自製了不少單字，還把它們拼湊成句子，需要不斷反覆背誦，維持語言運用的統一性，才可欺

騙德軍軍人。他經常處於緊張焦慮的狀態中，因為他稍一不慎，用錯了自創的單字，便很容易「露餡」，故他需要小心翼翼，反覆運用這些單字，並自創獨特的文法，才能成為「真正」的波斯人。如果觀眾對二戰的歷史事實稍有認識，都會明白他艱苦的處境，亦會了解他長時間欺騙相對較善良的克勞斯•科赫實屬情有可原，因為這是他唯一求生的「方法」。《波》把「善意的謊言」推向極致，讓它從不道德變為道德，從不善變為向善，原本它使別人受騙屬於不道德的行為，但它與生存的基本權利掛勾，就變為道德；原本它使別人被蒙在鼓裡屬於不善的行為，但它與防止種族滅絕掛勾，就變為向善。因此，一枚硬幣有兩面，說謊言是不對的，但有時候說出這些話語時帶著善意，說謊言本身便成為狹縫下唯一可取的做法。其實《波》內吉爾斯的經歷在任何極權管治下都可能出現，關鍵只在於種族滅絕的行為是否會這麼極端，捏造語言的技巧是否能使敵方受騙。很明顯，《波》反映弱者為了求存而無所不用其極，其堅定的求生意志，實在令觀眾佩服。

　　《波》指涉語言創造的過程，即使觀眾對二戰及納粹政權的歷史不感興趣，都可透過影片了解語言的藝術，當然影片內吉爾斯只創造了一種新語言的皮毛，要這種語言被官方認可，獲得社會認同，尚有不少值得琢磨的地方，但本片的故事情節或多或少透露了語言在草創階段的原始模樣，遇上的困難及解決辦法。故語文科教師、修讀語言學系的大專生及相關科目的教授可能會對此片感興趣，並用影像的形式回顧語言誕生的過程，以及語言與當時社會環境的關係；我們可從歷史、文化研究、社會學及語言的角度解讀本片，其多元化的詮釋角度，實在頗堪玩味，少有「遠近高低各不同」的韻味。

《逆權選美》（台譯：愛美獎行動）

以最低的成本爭取最多的關注

　　今時今日，選美運動是否歧視女性實屬眾說紛紜。女性主義者認為選美的過程展現女性的外表和身形，使她們成為男性的觀賞對象，被他們評頭品足，當然有歧視女性之嫌；但參選者及部分局外人卻認為選美比賽內美貌與智慧並重，能在公眾場合裡表現自己的才華，且亦可藉此取得踏進娛樂圈的「入場券」，是發展個人事業的黃金機會，何樂而不為。《逆權選美》講述 1970 年的世界小姐選舉，當時大部分人的思想皆被父權主義操控，樂於被動地遵循權威，以致選美被視為社會盛事，反對的聲音很小，遑論會有激烈的反對行為，偏偏當時有一個新組成的女權組織突然興起，認為選美運動貶低女性，應該取消，但選美背後涉及眾多商戶的商業利益，他們當然不會因其反對而罷休，反而為了選美替自身帶來的金錢、權力和地位，而與該組織裡的成員抗衡到底，絕不妥協。

　　觀眾不可以視《逆》為簡單的歷史電影，應視其為複雜的社會影片，別以為創作人旨在呈現此久違了的歷史事件，但其實該組織在電視台現場直播的選美活動內表達自己的訴求，其造成的一剎那轟動性的影響，使當時的社會氛圍產生劃時代的變化，不單傳統的父權制度備受挑戰，女性地位得以提升，長年被貶抑的黑人女性亦獲得吐氣揚眉的機會，是社會上種族平權的里程碑。來自西印度群島島國格林納達的 Jennifer Hosten（古古安芭塔羅飾）成功擊敗熱門的瑞典小

姐，成為首位獲得世界小姐殊榮的黑人女性，這便是最佳的證明。因此，身為弱勢社群內重要一員的黑人女性被歧視及不平等對待的問題獲得社會大眾的關注，該組織成員包括 Sally Alexander（姬拉麗莉飾）所付出的時間和精力，實屬功不可沒。

　　雖然 Sally Alexander 不認同女權組織內其他成員離經叛道的表達訴求的方法，但她沒有因而放棄與她們進行密切的溝通，反而尋找一個不破壞該組織的公眾形象卻又能達致預期效果的方法，讓普羅大眾得悉她們成立該組織的目的，籌辦各種活動的宗旨，以及其最終的期望，藉此獲得公眾的了解及爭取她們的支持。本來該組織的年輕成員不太成熟，以為表達訴求的手法越激進，使媒體報導的文章較多，便能獲得普羅大眾更多更大的支持，殊不知凡事宜適可而止，Sally 認為表達訴求時不可做得太盡，凡事留一線；否則，組織成員只會被視為擾亂社會安寧的滋事分子，不單不會獲得大眾的支持，還會使他們對該組織反感，最後得不償失。因此，Sally 可被視為激進組織內的溫和派，協調組織成員籌辦各種活動，讓她們不被社會大眾標籤為叛亂分子，遂獲得機會進入選美比賽場地，以求在電視機面前表達自己的訴求；故掌握時機而伺機出發，是明智的組織領導人必備的條件，Sally 明顯是此範疇內的絕佳人才。

　　由此可見，我們應以史為鑑，銘記「凡事太盡，壽命勢必早盡」的道理，不論爭取任何權益，理應「見好便收」；倘若過於激進，觸動了當權者的神經，甚至被判定為違法，本來具代表性的社會組織便會立即崩潰，如欲捲土重來，實在談何

容易。因此，像 Sally 一樣的叛逆分子，懂得計算，亦知分寸，擅長以最低的成本爭取最多的關注，或許當權者最害怕的不是以她為首的叛逆分子，而是支持她們的普羅大眾；故社會組織的成員如何爭取更多大眾的支持，怎樣依靠他們改變傳統的父權制度，如何與當權者協調磋商，怎樣拿捏管治、平等與人權之間的平衡，這其實至關重要。

《玩命直播》（台譯：密弒直播）
「走火入魔」的商業化社會

　　年青人在網絡化的年代成長，網紅已成為他們夢寐以求的最賺錢職業，與普通打工仔比較，無需付出大量精力和時間，最多只需「腦震盪」地想想新意念，卻能賺取比正常的工作多數十倍的金錢，是其他行業難以媲美的「筍工」。不過，由於現時此行業內的競爭已越趨劇烈，僅僅語不驚人誓不休仍然不足以吸引網民的注意而招攬一大群粉絲，必須別具創意地製作一系列疑似真實的驚險和驚慄畫面，才能牢牢地抓住他們的注意力，繼而博取其歡心。

　　《玩命直播》內網紅高爾到莫斯科參加「密室逃脫」遊戲，在遊戲開始之前，遊戲主腦已告訴他與一眾好友這只是一場虛假的遊戲，即使看見的畫面都十分逼真，且血腥暴力，所有人仍舊非常安全。初時他真的只視其為一次驚險刺激的遊戲，後來隨著他看見的畫面越趨血腥暴力，在這些畫面內好友逐一被殺害，他開始懷疑自己已從虛假一步一步地走向真實，直至他玩完整個遊戲後再次看見主腦，已按捺不住自己的怒氣，猛烈地虐打以致其面目模糊，而眾人看見此景況時，從恭賀他取得勝利的興奮心情立即轉變為呆滯、無奈和不知所措的不安神情。雖然他的好友曾在策劃遊戲時想過這會否對他太過分，使他難以承受，但從遊戲設計者的角度來看，其焦點只集中在此遊戲是否驚險刺激，而非其對他的情緒和精神產生的負面影響。因此，影片末段他過於激烈的反應實屬始料不及，此

遊戲的「真實性」正在於其對卑劣的原始人性的諷刺，網上直播「走火入魔」後遊戲設計者變得唯利是圖，為了賺錢而對參加者的心理狀態置諸不顧，最後一發不可收拾，比現實生活中網民不顧一切地拍攝高難度動作，以「怪異」的鏡頭博取他人的歡心，其展露的不平衡心理狀態有過之而無不及。

導演韋維力奇認為「我們經常調整我們的行為，符合周遭的所需，包括我們的觀眾。只是，現在的我們，用更新和更普遍的方式去做。」沒錯，現今新一代上載至 YouTube 的短片大多為了討好經常看短片的網民而拍攝，《玩》內隨著血腥暴力的畫面不斷增加，觀賞的網民人數持續上升，遊戲設計者賺取的金錢當然會相應增多，或許設計者很久不曾隨心所欲地進行拍攝，只利用真實度甚高的短片滿足觀眾的期望，這導致他們拍攝短片已非源於興趣，乃源於符合觀眾的喜好。在高度商業化的資本主義社會內，這種供求關係本來無可厚非，可惜當我們的社會內每一種行為都只為了滿足別人，我們便會失去了自我，這就像影片內高爾沉迷於博取更高的點擊率，久而久之，已完全忘掉真正的自己。社會上此奇怪的現象走至極端，暴力成為一種時尚，每位網民都只愛上影片內貌似真實而實質虛假的暴力鏡頭，其精神層面的暴力傾向可能變得越來越嚴重，不單荼毒他們的心靈，亦容易使他們胡思亂想，後果不堪設想。

由此可見，娛樂與我們的現實生活密切相關，當社交媒體滲進我們生活的每一層面時，我們便會很容易被這類媒體牽著鼻子走，這就像《玩》內高爾及「密室逃脫」遊戲設計者都為了討好觀眾而設計新奇血腥暴力的玩意，期望可藉此賺取大

量金錢以換取優質的生活。社交媒體與名和利掛鈎後，其實早已變質，與當初網民擴大社交圈子的單一目的相距「十萬八千里」；撤除政府利用法律進行的適當監管，可能我們需要等待這類媒體內的競爭已趨白熱化後，網民製作的短片才會有「反璞歸真」的一天。

《無名勳章》（台譯：鋼鐵勳章）

授勳的不一樣的意義

　　不少人可能以為《無名勳章》內部分民眾為了爭取美國政府授予空軍傘兵威廉•皮森巴格的榮譽勳章所付出的精力和汗水毫無必要，因為當時已與越戰時期相距一段相當長的日子，雖然死者的家屬很在意他的貢獻是否獲得認可，但世人可能已完全忘記他；不過，他不曾擔任軍隊內高階的職位，如果真的能獲得榮譽勳章，證明人人平等，不論職位或社會地位，只需在自己的崗位上付出百分百的努力，用盡任何辦法幫助別人，其努力同樣會獲得認同，其正義形象同樣會受到景仰。沒錯，在考慮威廉是否得到勳章之前，相關的政府官員受傳統思想影響，被僵化的制度束縛，以為獲得勳章者必定是空軍內的管理層，一般士兵身分地位低微，貢獻有限，倘若獲得同等的榮譽，恐怕對以前得此榮譽的前輩大為不敬，亦可能背負着不尊重前輩的「罪名」。因此，支持他得到勳章的民眾必須粉碎舊有的制度，運用群眾壓力使政府官員願意突破傳統的框框，並「創新」而勇敢地把他放入獲榮譽之列，其排除萬難和百折不撓的精神，特別值得觀眾欣賞和敬佩。

　　別以為誰會獲得勳章是一件非常簡單的事，只需相關政府官員批准便可以，殊不知民眾及其代表律師需向官員呈交大量威廉在越戰期間救援其他士兵的證據，還需要當年他的同伴現身說法，仔細地講述他的英勇事蹟，這才可說服官員考慮向他授勳；事實上，如他成功獲得勳章，不單對　些曾獲得其幫

助的退役老兵別具意義，還可激勵當時在軍隊裡的現役士兵，具有雙重的價值。因為普通士兵與將軍或軍官一樣，時常渴望獲得尊重和認同，他成功獲得勳章一事，可鼓勵他們努力幫助別人，即使自己未能飛黃騰達、提升官階，一生中只能擔當小角色，仍然可能會在去世後獲得其與上司同等的榮譽。因此，作為一位士兵，其實無需妄自菲薄，只需凡事盡力而為，用心服侍別人，同伴／身旁的人自然會因其捨己為人的行為而感動，無需自吹自擂，別人都會毫無保留地認可其成就。故默默耕耘的勇者在前線工作，比充當指揮的管理層更貼地，更能了解戰場內身旁士兵的感受，更能獲得普羅大眾的讚賞，可見頒授勳章予「普通人」具有不一樣的意義。

與其說《無》是戰爭電影，不如說它是社會性的道德教化影片。因為全片的戰爭場面不算太多，反而聚焦於五角大廈調查員史考特霍夫曼（沙巴遜史丹飾）如何被威廉在越戰時期的英勇事蹟感動，怎樣進行深入的調查而發現美國政府在授勳過程中黑暗和鮮為人知的另一面，為威廉爭取榮譽勳章等於為社會公義而戰，這賦予授勳行為崇高的價值，幸好現時荷里活拍攝的題材仍然不受限制，創作人披露隱密真相的自由度十分大；否則，美國人只知道最後威廉真的獲頒榮譽勳章，而對其爭取公義的過程懵然不知。由此可見，自由創作彌足珍貴，在於其能把真人真事內久久不為人知的真相搬上大銀幕，雖然「故事純屬虛構」，但稍稍了解內情的觀眾便會發現，影片內容其實正披露以前新聞報導內隱藏的真相，故與新聞事件相關的影片在該事發生的多年後上映，即使已事過境遷，仍然無損影片的珍貴價值，因為彰顯公義不單是新聞工作者的職責，亦

是以新聞題材為故事主軸的電影創作人擁有的良知和肩負的責任的反映。當年青一代的觀眾得悉事實真相後而作出檢討,避免重蹈覆轍,雖然被部分社會人士視為微不足道,但這可能已是上述創作人最宏大最崇高的心願。

《獵逃生死戰》（台譯：惡獵遊戲）
富豪展露強大操控力的有利「平台」

　　狩獵人類的遊戲，看似變態瘋狂，毫無人性，是富豪滿足一己私慾的「玩意」，屬於他們自身權力的放大，亦是其控制慾的放任性滿足。普羅大眾通常只懂得從自己的角度看事情，《獵逃生死戰》內「縱慾無度」的富豪成為他們批評鞭撻的目標人物，認為富豪閒暇時沒事幹，不惜大耍金錢設計血腥玩意，把自己的快樂建立在別人的痛苦之上，以突顯自己尊貴的階級和崇高的地位。影片內富豪把酒聊天，表面上文質彬彬、溫文爾雅，實際上酷愛暴力、肆意虐待，在富豪眼中，他們只是整個世界裡的一絲「微塵」，其被利用的價值十分有限，故其健康與否，存在或死亡，實在不足掛齒。因此，貶視普通人生命的富豪應在狩獵人類的事件負上最大的責任，他們是整件事的始作俑者，亦是整個遊戲的牽頭者，倘若沒有他們的參與，缺乏他們的資金，欠缺他們的莊園，整個遊戲根本無從開始，遑論會有大屠殺事件的出現。

　　不過，富豪都是人，理當有人性，為何他們在《獵》內如此冷血無情？當今電腦網絡內交換意見十分流行，網民輕易地把自己的意見放上網，經常未經細心考慮，亦沒有顧及別人的感受，便對他人的事情隨意評頭品足，亦喜歡取笑嘲諷一番；原本他們只在自己的私密群組內肆意假設和討論狩獵人類的遊戲，與他人無關，網民偏偏想盡辦法出位，以揶揄他們的「變態行為」的言論為爭取別人關注的辦法，這導致他們的聲譽無

故受損，為了向網民報復，把假設性的狩獵人類的遊戲變為事實的行為遂應運而生。與其批評他們的個性剝削暴虐、麻木不仁，不如指出網民的鼓吹和「支持」催生了此遊戲的出現；如果網民不在網絡世界內煽風點火，用「洗版」的方式詳細深入地討論此遊戲，根本難以「鼓勵」他們把自己本來虛假的構思搬進現實世界，遑論會有真人被迫參與此遊戲的「恐怖」陰謀的出現。因此，除了他們應負上最大的責任外，網民在此事上同樣須負上一定的責任。

　　資本主義導致貧富懸殊日趨嚴重，「富者越富，貧者越貧」造成的後果，便是社會階級的分化，以及上層對下層持續和日趨暴虐的剝削。《獵》內富豪看著一個又一個在狩獵人類的遊戲內成為輸家，迫不得已地死亡，他們普遍地認為這些輸家死不足惜，除了輸家在「適者生存」的定律內難以戰勝失敗的命運外，輸家被他們視為對社會整體欠缺龐大貢獻的「蟻民」，更對人類的發展欠缺積極的意義。故輸家在他們眼中不單是遊戲的失敗者，亦是社會的拖累者，更是世界的「殘渣」。人類本來生而平等，但上述錯誤的價值觀在富豪的家庭裡根深蒂固，歸根究底，這是他們從小至大的家庭教育問題，父母很多時候在他們面前只強調自身家族血統的純正性、其階級的優越性及其地位的崇高性，讓他們妄自尊大，認為自己比普通人高一等，自以為了不起，並小覷平民出身的網民。故他們設計此泯滅人性的遊戲而罔顧「被迫」的參加者的生命，視其生死為等閒事，甚至成為他們言談之間的笑柄，在具缺陷的家庭教育的大前提下，此現象的出現乃屬必然。與其認為狩獵人類遊戲的出現是富豪及網民的錯，不如指出這是家庭和社會的錯，

因為富豪家庭內正確教育的匱乏，上流社會內錯誤價值觀從上
一代傳至下一代，使此遊戲「理所當然」地成為富豪展現自己
無上權力的黃金機會，以及其展露自己強大操控力的有利「平
台」。

《追擊黑水真相》（台譯：黑水風暴）

追尋真相和公義

　　美國是一個資本主義的國家，即使追求資金的累積凌駕於其他一切，當普羅大眾的生命受威脅時，追尋社會公義仍然應比累積資金具有更大及更重要的價值，《追擊黑水真相》內羅比畢洛（麥克雷法路飾）願意為了社會公義而打官司控訴黑心企業，本來他以擔任企業環保辯護律師時戰績優異而引以自豪，但其後兩名控訴化工企業的農夫喚醒了他的良知，使他不再唯利是圖，願意為了追尋真相捍衛公義而付出沉重的代價。影片內他化了十多年只為了應付一宗逆權官司，不單消耗了不少人力物力，還可能賠上自己的事業、家庭甚至性命；他不顧一切地為公義而戰，是否「物有所值」，真的見仁見智，因為他在打官司時得罪了黑心企業，輕者可能使他被訓斥痛罵，重者可能令他和家人時時擔驚受怕，原有安全安穩的生活備受破壞。不過，倘若真相得以赤裸地披露，不單可為農夫取回公道，還可讓普羅大眾得悉這些企業近年來所作的種種壞事，並讓它們在商業市場內謀取暴利之餘，亦顧及自身的形象，了解企業道德和良心對其健康正面的形象的重要性。因此，所謂「先天下之憂而憂，後天下之樂而樂」，他付出沉重的代價，以求做過的事使自己心安理得，亦讓普羅大眾的健康獲得保障，從長遠的角度看，他的努力可使整個社會獲益，其長時間付出的時間和精力不會白費，讓企業家願意想辦法維持商業利益與公眾健康之間的平衡，不會繼續犧牲健康以換取利益，遑論會干擾

企業的經營環境。

影片內大企業為了獲利而不擇手段，把謀利放在其他任何事情之上，這種行為算是隨處可見；羅比在大企業面前不畏強權、永不放棄的態度，實在值得現今遇上困難而容易放棄的部分觀眾致敬，亦喚醒了我們的良知，了解社會整體的利益很多時候比個人利益更重要，群眾的健康比個人的健康更具價值。因為社會整體的利益受損，個人利益亦會同時受損；群眾的健康受威脅，個人的健康可能受到更大的威脅。正如影片內農民的農地和牛隻受毒害，當相關農作物和食物運往大城市時，每個人的生命皆受威脅；又如黑水使郊區農民的健康受損，此問題很容易蔓延至各大城市，終使每個人遭殃。因此，我們絕不要以為所有社會問題皆「事不關己，己不勞心」，如果每個人願意付出一點點綿力控訴化工企業，老闆得悉企業形象受損，其相關的商業利益受到嚴重的傷害，羅比可能無需花掉十多年的時間與這些企業打官司，因為它們可能早已妥協，早已願意庭外和解，早已主動地向受害者作出賠償，並早已以積極的態度改善食水質量，原有的問題早已在被搬上法庭之前迎刃而解。

由此可見，影片內不論羅比花掉多少時間，如果不在農夫控訴黑心企業的大前提下打官司，其實都不可能改變大企業壓迫小市民的社會不平等現象。故追尋社會公義並非一朝一夕，必須持之以恆，運用合法合理的方法進行長時間的爭取，雖然結果未必盡如人意，但最低限度自己曾經盡力嘗試，這樣已無怨無悔。《追》以真人真事為藍本，仔細地闡述律師羅比爭取公義的艱苦過程，最終獲得的圓滿成功固然可喜可賀，但

我們不能忘記他付出的代價最終仍難以獲得足夠的補償，其長時間承受的精神折磨更不足為外人道。因此，他值得尊重和尊敬，正在於其以追尋真相和公義的目標為本，在荊棘滿途的道路上「過五關斬六將」，在瀕臨「妻離子散」的一刻，依舊堅守自己的道德原則，看著既定的目標不偏不倚地向前邁進，直至成功實現既定的目標為止。

《幻愛》

心靈互補的歷程

　　與精神分裂相關的港產片不多，可能主流的觀眾未能依靠此類電影消閒，遑論會視此類電影為娛樂，因為他們看著病患者的痛苦神情突覺於心不忍，亦對他們的悲慘狀況難以感同身受。不過，《幻愛》的導演周冠威嘗試從另一角度看精神分裂病患者，他們不單是受助者，亦可以是施助者；別以為精神分裂症康復者李志樂 (劉俊謙飾) 在接受心理輔導時是病人，他永遠都只是病人，有時候，他都可以是「醫生」，因為負責醫治他的心理輔導員葉嵐 (蔡思韵飾) 表面上是醫生，實際上是「病人」，為了擺脫自己從小至大的心理障礙，需要他給予自己長時間的「心理治療」。在現實生活裡，香港人在緊張的都市環境和急速的生活節奏下，或多或少都有心理 / 情緒問題，但為了被視為「正常人」，並過著「正常生活」，都會像葉嵐一樣，用盡辦法遮掩自己的問題，讓自己的情緒病病徵不會在別人面前隨便顯露，但從她與他建立親密關係開始，即使他本來是她的病人，她都會不自覺地在他面前呈現真正的自己，包括自己情緒病的所有病徵。因此，與其說她是醫生而他是病人，不如說他倆的角色忽爾正常，忽爾對調，隨著兩人心理狀態的變化而產生變異，在她與他交流的過程中，「醫生」與「病人」可能只有一線之差。

　　所謂日久生情，影片內李志樂長時間接受葉嵐的心理輔導，不自覺地產生幻想，以為遇上了與葉嵐樣貌完全相同的欣欣，並愛上她。這種「假想式」的浪漫雖然不切實際，但最少

能滿足他的心靈需要。因為他長期受孤獨「綑綁」，需要一個伴侶，以消除他經常獨自一人衍生的孤單感，假想另一人在他身邊出現，其實是為了讓自己不再感到寂寞難耐，故她其實是他的精神治療者。及後他的幻覺被揭破，得悉她是他自己的幻覺，頓感迷失，精神隨即瀕臨崩潰，幸好其後葉嵐確實對他產生真感情，讓他的幻覺變為事實，他對親密關係的渴求獲得滿足，她亦願意付出大量時間和心力與他在一起。即使她的教授級師傅（鮑起靜飾）勸喻她不要為了與他拍拖而放棄一切，亦告誡她：與精神病患者談戀愛不簡單不容易，她仍然為了滿足自己追尋愛情的慾望，不顧一切地與他建立親密關係。或許人類不是百分百理性的動物，在遇上自以為十分合襯的人的時候，感性很容易超越理性，她在感性的基礎上放棄事業而選擇愛情，便是一個很明顯的例子。

　　影片內病人是弱者而心理輔導員是強者，在前者接受後者治療的過程中，前者以較懦弱被動的身體語言表現自己患病而難以自控的一面，後者以較強勢主動的身體語言表現自己治病而樂於控制前者的一面，兩人適切的互動突顯病人與醫生的傳統角色。及後兩人成為真正的情侶，前者協助後者處理自身的心理問題時，前者轉以較強悍主動的身體語言表現傳統男性保護關懷女性的一面，後者轉以較軟弱被動的身體語言表現傳統女性需要受男性保護關懷的一面，兩人適切的轉變反映病人與醫生的關係已轉化為男女以強助弱的傳統性別角色。由此可見，《幻》清晰徹底地闡述兩人心靈互補的歷程，其身分與角色的對調，增加貼近現實的可信度，使前者與後者別具立體感，是現實生活中真真正正的「人」，而非觀眾在影像世界內「過目即忘」的浮淺人物。

《消失的情人節》

讓觀眾思考愛情

　　現實並不完美，要愛情不留遺憾，必須擁有超現實的幻想；台灣電影《消失的情人節》正好以奇幻的方式滿足男主角吳桂泰（劉冠廷飾）的願望，讓他在時間停頓之際可以與女主角楊曉淇（李霈瑜飾）在一起，於幻想世界內脫離單身的行列，在她不知情下與她共度歡樂的時光，即使他在現實生活中的感情世界充滿著遺憾，仍然可以在時空暫停的 2 月 14 日內享受為期一天的短暫愛情。一直以來，單身人士在情人節當天特別難受，她嚮往浪漫的愛情，卻在「誤打誤撞」下被騙，幸好錯有錯著，遇上難得一見的時間停頓，本來以為自己失去了情人節當天的經歷是一重大的損失，殊不知她其實在那一天內會被短暫結識的男朋友欺騙，這天不再出現，反而使她不會受騙，對她來說，其實不是嚴重的損失。因此，《消》的創作人用了首一小時從她的角度述說自己在情人節當天前後的經歷，製造情人節消失的懸疑感，讓觀眾有興趣拆解疑團，因為他們想知道當天消失的真相；創作人又用了往後的一小時從他的角度述說自己在情人節前後及當天的經歷，讓他們得悉當天發生的奇幻真相，這種逐步揭開謎底的編劇手法使一個平凡的故事「語不驚人死不休」，當他們對他未能與青梅竹馬的她共處而感到不值時，其實他與不能動彈的她愉快地度過了一整天，雖然時間短暫，但自覺已不留遺憾。

　　在《消》內，吳桂泰與楊曉淇在差不多二十年前因一次車禍而在醫院內相識，當時他已暗戀她，但長大成人後，她已

不認得他，更不會與他相認，這導致他在日常生活中刻意到她
工作的郵局與她相見，他不懂得處理這段青梅竹馬的感情，不
會主動地向她表白，遂只好長期暗暗地留意她，而她只覺得他
的行為古怪，從來不曾憶起他是她很多年前結識的好友。現實
生活中膽怯害羞的宅男不少，影片內的他不算罕見，有相似經
歷的觀眾容易產生共鳴，他們大多不敢在別人面前說出自己暗
戀的對象，亦不會述說自己日常單方面的追求行為，長時間把
這段感情埋藏在心底內，鬱鬱寡歡，觀影時看著他而產生共
鳴，應該很容易有代入感。因此，《消》的創作人賦予這齣影
片濃烈的現實感，雖然有奇幻的情節，但其主要角色的遭遇與
現實中有類似個性的他們不謀而合，這群人看見他的窘態而發
出笑聲之餘，其實都會因他的經歷而流淚，笑中有淚而感同身
受的精粹，便在於此。

　　一段愛情是否不留遺憾，真的很難說，因為這是十分主
觀的感覺。《消》裡的吳桂泰與楊曉淇共處了一天便很滿足，
所謂「不在乎天長地久，只在乎曾經擁有」，他不需要佔有她，
亦不需要長期擁有她，更不需要她付出任何代價，他暗暗地看
著她，在她有危險時保護她，知道她生活得滿足快樂，對他來
說，這已很足夠。因為他身為公車司機，瞧不起自己，欠缺自
信，覺得自己不能給予她幸福和優質的生活，倘若她可以找到
值得依靠的男伴，他仍然會祝福她，替她高興。莫非《消》的
創作人認為世界上最偉大的愛情，不需受婚姻儀式和文件的
「束縛」，只需真心和無私的付出，便已可實踐至高無上的愛
情，並體現愛情的真諦？《消》讓觀眾思考愛情，生活在任何
地域的我們都可能會有同感，如因欠缺俊男美女而影響我們的
入場意欲，這實在是我們的一大損失。

《打噴嚏》

不一樣的愛

　　究竟《打噴嚏》戲謔荷里活 Marvel 系列的超級英雄電影還是向此系列致敬？《打》內王義智 (柯震東飾)、莊心心 (林依晨飾) 及葉建漢 (土大陸飾) 三人在孤兒院內一起成長，彼此之間早已培養濃厚的感情，她視他們為自己的「親人」，他們卻視她為自己的「情人」，特別是義智，想盡辦法使自己成為她的理想情人。當她獲音波俠（張曉龍飾）拯救時，她隨即愛上他，並說自己喜歡勇敢的人，這令義智朝著此目標進發，學習拳擊，接受閃電怪客 (古天樂飾) 的訓練，學會如何忍受痛楚，即使未能在拳賽中獲勝，仍然能依靠「打不倒」的精神贏取普羅大眾的支持。整齣電影集中講述義智怎樣為愛打拼，別人覺得他很傻，她亦認為他很盲目，但他偏偏堅持自己的執著，參加多次拳賽，雖然預料自己會被打敗，依然冒著生命危險與拳王對打，堅持的原因很簡單，這就是愛。因此，戲謔超級英雄還是向他們致敬其實不重要，因為這只是《打》的幌子，「不計較自己的犧牲而甘心樂意地為愛付出一切」才是全片真正的核心。

　　在現今的大都市內，單純的愛少之又少，很多時候，一個人愛另一個人時，都會因對方的個性、事業、財富及家庭背景而對其「正印」身分再三考慮，仿如在潔淨的食物之上加上「添加劑」，讓自己愛上的，不只是一個人，還有其原有的背景及擁有的有利條件。《打》的編劇兼原著小說作者九把刀偏偏喜歡超現實的單純的愛，讓觀眾與義智一起追夢，即使在艱

難困乏的時刻，仍然不會放棄，依舊繼續在擂台上打下去，《打》在中國內地的片名是《不倒俠》，義智的不倒精神感染了拳賽的觀眾，令他們視他為自己的偶像，或許不是每個人都有獲勝的機會，但不倒下象徵的百折不撓的精神可以振奮人心，亦可成為每個人堅持至最後一刻的「強心針」。不少人都會因自己多次落敗而垂頭喪氣，他卻屢敗屢戰，不會因落敗丟臉而灰心喪志，反而因自己的遭遇能鼓舞別人而獲得滿足感，亦可勉勵自己繼續努力，直至獲取心心的芳心為止。因此，筆者相信不少觀眾都會佩服他對她毫不理智的愛與能人所不能的堅毅，可能現實生活裡像他這樣的人絕無僅有，故他耿直勇敢的正面形象才顯得彌足珍貴。

事實上，真正勇敢的人無需有驚天動地的事跡，亦無需有輝煌驕人的成就，只需有一顆單純的心，努力不懈地朝著已定的目標進發。這就像《打》裡的義智，不懦弱不妥協，只希望心心承認他是一個勇敢的人，這種質樸的愛，也許旁人會取笑他痴嘲諷他傻，但他卻樂在其中，即使在擂台上被猛烈毆打，弄致滿身傷痕，他不知道觀眾的歡呼喝采聲是真心還是假意，仍然苦練自己將會在對方不留神之際而把其擊倒的致命一拳，當她被居爾博士 (吳建豪飾) 脅持而生命危在旦夕時，他才明白自己苦練此拳的最重要意義，不在於在擂台上擊倒對手，而在於毀滅居爾及成功拯救她。由此可見，全片貫徹著愛的主題，雖然她愛上音波俠，但義智對她一心一意的愛卻成就久違了的關懷與愛護，或許年齡不會成為愛情的障礙，即使她可成為義智的「姐姐」，仍然不能抹煞他對她從小至大濃厚的感情。愛很盲目，頗感性；愛是付出，藏犧牲，根據筆者對全片的分析，此不一樣的愛是編劇表達的重點，更是全片永不磨滅的核心。

《金都》

結婚前患得患失的心態

　　《金都》的女主角莉芳(鄧麗欣飾)在自己的腦海內不斷思考「結婚還是分手？」的問題，她與 Edward(朱柏康飾)拍拖和同居多年，本來早已建立親密的關係，只欠一紙婚書，倘若他們在三十多歲成婚，便算是完成人生大事，「終生無憾」。不過，她在數年前曾經假結婚，當年為了錢而與陌生人簽下婚書，在他面前不曾透露此秘密，怕他得悉後會有激烈的反應。但礙於彼此的年齡及他為了實現母親的願望，遂期望自己可以在短時間內與她完婚，這使她左右為難，一方面需要與那位陌生人處理離婚手續，以便「再婚」，另一方面需要向他和他的家人詳細解釋當年與陌生人結婚的緣由。可能因她與他相處已久，初時她立定心志與他結婚，但其後在籌備婚禮的過程中她與他常生磨擦，亦懷疑他本來不願意結婚但只為了母親而成婚，他並非真心真意，這導致她對結婚猶豫不決，甚至懷疑他是否她心底裡的「Mr. Right」；即使她已完成上述的離婚手續，仍然在結婚前夕「搖擺不定」，因為她對婚姻關係有或多或少的恐懼感，對未知的未來感到擔憂，莫非她已患上「婚前恐懼症」？或者她欠缺足夠的自信，不肯定自己能否成為他心中的「完美妻子」？或許她結婚前患得患失的心態，能使有類似經歷的女性產生共鳴，其忐忑不安的女性心境，正是全片最值得討論的焦點。

　　《金都》的片名，對香港人來說，有別具一格的親切感，

因為位於太子的金都商場是將會結婚的夫妻的「置裝勝地」，通常新郎租借唐裝，新娘租借裙褂，都會參考此集中地售賣的款式，甚至在此完成交易，故將會 / 已經結婚的觀眾對此地都會別有一番感受。影片裡莉芳與 Edward 一起在此經營婚紗店，替不少新人揀選禮服和婚紗，向他們說出大量恭賀的語句，理應覺得婚姻是一對戀人幸福美滿的開始，但當她面對婚姻時，反而因自己不知道是否真的愛他時而不知所措，或許很多女性在決定自己終生大事的過程中都會有太多的思慮，特別當她需要作出承諾，建立另一家庭，而他仍不太成熟，喜歡打機，自己結婚的大事由母親作主，這使她欠缺安全感，故她在結婚一事上多番躊躇，並非無因。因此，婚姻與同居不同，前者包含兩性向對方作出的承諾和責任，後者卻只涵蓋兩性之間的相處過程和親密關係，影片內她對「是否不結婚便會分手」的疑惑，正寫實地道盡現今不少將會結婚的女性的心聲，亦徹底地反映她們以為婚姻是愛情的「安全島」的心態。

　　《金》是一齣地道的港產片，其內容與愛情和婚姻有密切關係，具有普世性的主題，倘若觀眾是外國人，除了對金都商場較陌生外，仍然不難理解影片的故事情節。因此，《金》能走出海外，其關鍵在於香港女性與外地人除了有種族和文化的差異外，其實彼此對婚姻同樣有不多不少的驚懼，俗語說：「結婚是戀愛的墳墓」，外國的女性同樣會對婚姻有疑慮，同樣會對影片的主題產生共鳴。故《金》裡的莉芳其實是本地或外地的她或她，鄧麗欣在影片內終能脫下明星的「外衣」，扮演普通家庭的中年女性，讓身為本地觀眾的我和你體會一種久違了的普通鄰家女子的擔憂和焦慮，在同一時間內看見朱柏康

扮演的中年男性在家人的催迫下需要成婚的無奈，必定會感同身受地認同婚姻為自己為身旁的異性帶來的龐大壓力，這種壓迫感沒有種族與地域的差異，由於身處不同地域的外地人可能同樣有此問題，故《金》在突顯其本土特色之餘，亦能展現其全球化的色彩。由此可見，影片的跨地域特質使外地人觀影時不會遇上太大的文化障礙，亦讓本地觀眾認同男女主角的憂愁和思慮，在對內及對外兩方面皆成功地贏得不同觀眾的支持。

《情系一線》

命運「插手」的成果

　　冥冥中有主宰的愛情，是命運把《情系一線》的高橋漣（菅田將暉飾）及園田葵（小松菜奈飾）拉在一起。他倆在13歲時開始他們的初戀，原以為可以一直相愛下去，殊不知葵受到家庭的阻撓而使他們不可繼續在一起，他倆私奔失敗，漣留在北海道，而她離開了，命運之手把他們絕情地分開；直至八年後他在東京再次遇上她，他仍舊想留在北海道，而她卻喜歡周遊列國，他倆的人生再次出現分歧，自己的選擇使命運「讓步」，即使命運令他倆有機會再次見面，他們仍然選擇分開，這本來十分可惜。不過，到了不久的將來，命運之手讓他們再次相遇，這次他倆不曾輕易分開，反而在他們各自回復單身後決定長相廝守，步進教堂完成終生大事。與其說他倆在分開後積極尋找對方，不如說奧妙的命運使他們自然地走在一起，別以為命運只會弄人，很多時候它都會做一些好事，他倆成功走在一起，便是命運「插手」的明顯例子。因此，《情》脫離了日本愛情電影常見的悲情格局，嘗試在困難挫折以後展露難得一見的「彩虹」，或許創作人認為現實並不如傳統的電影情節悲哀，以愉快美好的結局為同類電影帶來清新舒坦的另一面，讓觀眾不會經常視日本愛情片為悲情絕望的人生哀歌，不會再因害怕其悲觀格局而拒絕進場。

　　《情》內漣與葵在分開的十多年內，都以為對方不是自己理想的另一半，他結識了新伴侶，其後結婚，並組織了自己

的家庭；她亦同樣結識新男友，以為另一個他會使自己忘記漣，殊不知「眾裡尋他千百度」，兜兜轉轉後，漣仍然是自己最佳的伴侶。人會犯錯，在愛情的道路上更會猶豫不決，甚至因不了解自己而選錯對象，最後終生抱憾；他在長大後再次遇上她時，深感遺憾，因為他覺得自己在尋找她的過程中太容易放棄，但其後他認為她選擇了與他不同的人生道路而不與她再次走在一起，捨棄了再次接觸、認識及了解她的機會，或許他在年青時根本不了解自己，不清楚自己最愛是誰，才會在茫茫人海中對她「遍尋不獲」後不知所措，並輕易地與另一女子在一起，甚而成家。因此，人的選擇很多時候會阻礙了命運之手的工作，它拉他倆在一起，他們卻因過於自我、忠於自己而作出完全錯誤的決定，引致他倆分開；我們常說命運弄人，但事實上我們卻時常跨越命運的界限，做一些自以為正確的事情，但完成過後卻心生悔意，亦無從扭轉原有錯誤的選擇。由此可見，我們在作出重大的感情抉擇之前應當深思熟慮，否則，時光一去不返，我們便會後悔莫及。

　　《情》讓觀眾了解愛情的可貴，亦思考人生的真正意義。漣與葵在青梅竹馬時被迫分開，當時他倆尚年輕，對自己的去向沒有極大的操控權，在沒有選擇下分離實屬情有可原；但在多年後，他倆碰見後卻未曾把握機會再次走在一起，這卻是自己不懂得選擇帶來的後果；最後幸好他倆已日漸成熟，明白對方是生命中最理想的另一半，這才使他們服從命運的安排，懂得珍惜自小培養的深厚愛情。現實中的我們像他倆，需要時間學習，亦需要空間尋找，消耗了十多年的生命後，才讓自己知道誰最適合相伴到老，誰最適合朝夕相對；或許愛情是感性

戰勝理性的產物，在年青時期理性地以自己的事業為中心，為了改善自己的生活而拼搏，人到中年，始知道愛情帶來的快樂比事業帶來的滿足更重要，遂自然地讓真正的愛情佔據著自己的生活，這正好解釋他們兩小無猜的感情為何在接近中年時才「開花結果」的真正原因，這可能亦是編劇安排他倆「中年醒覺」的主要原因。

《暖男花店》（台譯：愛戀花語）

深入地了解女性的內心世界

　　《暖男花店》裡夏目誠一（田中圭飾）是難得一見的萬人迷，樣貌身材不算突出，只經營一間小花店，但個性溫柔，細心善良，亦善解人意，是一位絕佳的聆聽者。他身旁的不少女性對他傾心仰慕，涵蓋了中青少等不同的年齡層，包括已婚的別人的妻子麻里子（友坂理惠飾）、年青的拉麵店店主木帆（岡崎紗繪飾）及初中學生宏美，麻里子與宏美都曾向他表白，但他不為所動，並分別地拒絕她們，而暗戀他的木帆卻常常藉著種種機會向他傾心吐意，讓他對她多一點了解，看看是否有機會發展為情侶；其實他一直喜歡她，但他有一點點害羞，這導致他不會主動在她面前表白，他不愛的人常常向他表白，但他愛的人卻遲遲不曾主動向他示愛，這就是此萬人迷的煩惱。很多時候，像他一樣的年青男子在女性群體中大受歡迎，她們都喜歡找他做自己的男朋友，這使他身旁的同性朋友十分羨慕，甚至妒忌，但可以想像，當他結婚以後，倘若他依舊深受身邊的女性歡迎，他的妻子不單不會欣賞他，反而會覺得缺乏安全感，擔心他被其他女性「搶走」，甚而引致寢食難安。因此，他可能是很好的男朋友，但絕對不是優質的丈夫，故《暖》的故事情節發展至他差點與她開展一段真正的感情時，她卻選擇到外地留學，時間戛然而止，未達致談婚論嫁的階段，這可能是全片最合適的結尾，亦是「保護」他暖男形象的最佳安排。

　　此外，現今斯文溫柔的韓國男星大受亞洲女性歡迎，他

們細心地照顧身邊的女性，其形象與夏目誠一不謀而合，這證明二三十年前史泰龍及阿諾舒華辛力加的粗獷男性已過時，取而代之的是非常感性和願意進入女性內心的暖男。夏目在拉麵店內聽見一男一女分手，他們本來彼此相愛但卻在不得已下分開，認為相愛的人不能在一起而覺得十分可惜，一時「觸景傷情」，繼而落淚，木帆不單不會覺得他懦弱，反而會欣賞他感同身受的同理心，這可能是現今女性發自內心的渴求和盼望，期望身邊有一個人願意深入地了解自己的感受，懂得代入自己的遭遇而產生共鳴，並輕輕地撫慰自己的心靈，單單說一些表面化的同情和安慰說話實在不足夠。《暖》或多或少反映現今女性理想中的男性形象，很多時候，關懷自己及為自己著想的身邊人比身分顯赫而財大氣盛的大男人更具魅力，亦更值得倚靠。因此，倘若影片內以他為代表的窩心暖男在現實生活中出現，都可能同樣擄獲不少年青女性的歡心。

由此可見，《暖》的創作人闡述「平凡就是美」的道理，夏目誠一欠缺像大明星一樣的臉孔，亦沒有令異性眼前一亮的才華，只有正直踏實的個性，以及一顆單純而為他人著想的心，卻能成為不少女性心底裡的「白馬王子」。這證明普通男性找女朋友時無需灰心，即使自己在別人眼中過目即忘，沒有魁梧高大的身形，仍然可以依靠絕佳的「聆聽理解」能力，在身邊異性的心底裡留下難以磨滅的印象，因為樣貌身形出眾的男性人數不少，但能深入地了解她們的內心世界的男性卻絕無僅有。因此，《暖》為普天下的男性帶來希望，讓他們向夏目學習如何在女性面前顯得溫柔敦厚，怎樣在她們身邊顯得細心體諒，於內在個性裡的「自我修行」很多時候比外表的「修

飾」更重要，更具有長久深遠的「存在價值」。除了女性觀眾在《暖》內可以欣賞暖男外，男性觀眾其實亦可藉著此影片學習怎樣聆聽女性的心聲，並學懂如何成為她們心底裡的「最佳暖男」。

《可不可以，你也剛好喜歡我》

勇於犧牲的愛很偉大？

愛情是需要犧牲的。但主動「讓愛」是否值得尊敬的犧牲？這種做法是否很無私和很偉大？《可不可以，你也剛好喜歡我》內田筱湘（陳妤飾）與李助豪（曹佑寧飾）本屬青梅竹馬，在日常生活中經常在一起，已被旁人視為不可分離的一對，但初時他竟只視她為知己好友，限於友情而未發展成愛情；不過，她有的是愛心和耐性，當他公開向她的好友宋依靜（林映唯飾）表白時，她不曾有怨言，遑論會憎恨他，反而她主動「讓愛」，在他與依靜有任何感情或相處問題時，她都樂意聆聽解答，並充當善解人意的「旁觀者」，彷彿她十分認同他與依靜是百分百匹配的一對。其後她按捺不住，終於不再隱藏，承認自己一直都愛他，之前只為了顧及依靜的感受而刻意假裝「放棄」這段感情；到了那時那刻，此兩女一男的關係完全曝光，她主動向旁人表示自己真的喜歡他，並覺得他是自己的理想情人。因此，在友情與愛情的矛盾和衝突中，初時她不自覺地選擇了友情，其後她希望自己對得住自己，不想自己錯過了作出選擇的黃金機會而後悔莫及，遂唯有犧牲友情而擁抱了自己的愛情。

《可》的其中一位編劇呂安弦以前曾擔任《比悲傷更悲傷的故事》的編劇，同樣講述宋媛媛（Cream）（陳意涵飾）與張哲凱（K）（劉以豪飾）從高中開始相依為命，朝夕相對，然後愛上對方的故事。由於 K 患上遺傳性癌症，擔心不能讓 Cream 得以幸福地過活，成為她的負累，他遂隱藏了自己對

她的愛，並主動「讓愛」，要求她結識男友，追尋下半生的幸福。或許愛到極致的一刻，便是「捨棄」，《可》的筱湘與《比》的 K 在自己最愛的人面前，在迫不得已下，同樣選擇「捨棄」，不是因為不愛，而是因為太愛對方，為對方的未來左思右想，覺得自己可能不是對方最適合的終生伴侶，改而替對方作出最佳的選擇。很難說這是感性掩蓋理性還是理性遮掩感性的行為，因為為對方選擇摯愛是理性的決定，但此決定背後偉大的愛卻屬於感性的範疇，故「讓愛」的行為其實是理性與感性的交疊，對自己及對對方的衝擊不算小，所產生的源自內心的打擊不算不大；《可》的筱湘最後排除萬難，決心與助豪在一起，《比》的 Cream 最後服下藥物，與 K 共赴黃泉，這已證明「讓愛」只是戀愛的其中一個階段，其對原本從始至終的真愛不曾產生絲毫的影響。因此，很多時候，「讓愛」可能很偉大，但需要犧牲的，除了自己，還有對方。

　　《可》以輕鬆愉快的氣氛貫穿全片，即使筱湘「讓愛」時顯得略為憂鬱傷感，助豪撮合三對絕緣男女的過程仍然充滿趣味，容易令觀眾捧腹大笑；畢竟年青人的戀愛世界經常充滿著眾多的不可能性和不確定性，描寫此世界的電影有不少發揮的空間，現今不少台灣電影都循此方向發展，然後在此世界內加入嶄新的元素，可以是精神病患，亦可以是恐怖懸疑，更可以是推理兇案。之後上映的《怪胎》算是同一系列的另一變奏，脫離了輕鬆愉快的氛圍，在年青男女之間的戀愛生活內加入神經性強迫症的病徵，為此系列帶來新鮮感，並觸及病患與正常人的差異及病患康復後產生的變化等問題，《可》與《怪》的風格不同，但同樣觸及年青人不一樣的感情世界。因此，兩片的主題相似，唯各具特色，氣氛迥異，卻同樣值得期待。

《聖荷西謀殺案》
感性完全戰勝了理性

近年來，香港人對自己以至整個社會的前途甚感憂慮，在 1997 年以後再次掀起移民熱潮，但在外地的生活是否必定一帆風順？如何化解長時間在外必然衍生的孤獨感和寂寞感？在遇上困難時可以找甚麼人幫忙？《聖荷西謀殺案》內 Ling（鄭秀文飾）與丈夫 Tang（佟大為飾）相依為命，表面上在美國聖荷西過著優哉游哉的生活，她出外工作，充當翻譯，日出而作，日入而息，生計穩定，但始終無法消減人在異鄉的寂寥，故她經常渴望有自己的下一代。不過，雖然他沒有一份全職工作，但在事業發展方面有自己的鴻圖大計，他不甘心在下一代出生後只能成為「家庭主夫」，她卻覺得他做生意會被拍檔欺騙，對他不太信任，她與他的矛盾與衝突由此而生。加上從香港遠道而來的 Yanny（蔡卓妍飾）對他倆婚姻的介入，日間她出外工作時 Yanny 陪伴他，使他對 Yanny 產生好感，導致她對 Yanny 心生嫉妒，擔心 Yanny 搶走他，甚而成為他的女朋友，這段兩女一男的關係，充滿著懷疑與焦慮，注定沒有甚麼好結果。這段情節本已為謀殺案的出現作出了有力而充足的鋪排，殊不知他與她在多年前已牽涉另一宗不為人知的凶案，這使他與她的關係其實早已蒙上了一層陰影，當此陰影逐一浮現時，加上上述照顧及養育下一代的分工問題，使他與她的衝突日積月累地加深，後果不堪設想。一段本來充滿著暗湧的感情關係，當第三者介入時，危機必然　觸即發。

　　這段貌似「平地一聲雷」的情節，實際上不算來得太突兀，因為影片內 Tang 與 Ling 在對話過程中的激烈爭執早已為日後的暴力衝突埋下伏筆，兩夫婦之間的糾紛積少成多算是司空見慣，多年前他偷渡來美，在她的精心安排下，他完全隱藏了自己原來姓孫的身分，這導致他失去了自我，加上人在異鄉，失去了自我的價值，使他深感不安，與她產生衝突時，他顯得不知所措，亦不知道可以如何尋找援助，他的內心充滿著孤獨感和寂寞感，在不得已下，唯有以暴力發洩自己的情緒。本來 Yanny 與他結伴外出，能稍微紓緩他的不安愁緒，但她活潑而不穩定的個性，加上其「游牧」的生活態度，仍然未能給予他足夠的安全感，遑論能成為他的「最佳伴侶」。由此可見，兩夫婦分別是從國內及香港留美的異鄉人，需要的支援比想像中還要多，別以為移民只需有財富有健康這麼簡單，可能身邊人的關懷和協助，比這一切都更重要，亦更值得被重視；一段感情的維持，朋友的鼓勵和支持可能比想像中更重要，亦能在兩人感情破裂的邊緣產生關鍵性的作用。

　　《聖》內 Ling 深愛著 Tang，但他卻選擇下半生與 Yanny 在一起，他對 Ling 的殺意，可以勉強地解釋為「因愛成恨」，而 Yanny 只與他短短相處了幾天，他竟願意以 Yanny 為自己下半生的伴侶，且他只盜用別人的身分而獲得居留權，「名不正」，Yanny 只是從港留美的遊客，兩人在一起，隨時因被揭發而需遣返至原居地。很明顯，他說出要與 Yanny 在一起時，根本未經深思熟慮，之前他與她繼續留美的種種安排，充分顯露他細心謹慎的個性，如今貿然愛上 Yanny 而捨棄她，徹底「打倒了」其原有的個性，邏輯方面

固然不合理，他衝動而埋沒理性的一剎那，亦顯得匪夷所思。
人類是感性的動物，在愛情面前，一切都變得盲目，所有事情
都被非理性的情完全遮蓋，愛情是「毒藥」，或許這就是影片
結局的「最合理解釋」。感情理應是感性與理性的結合，如今
感性完全戰勝了理性，除非有相當合理的解釋；否則，盲目的
愛情只能以一剎那的衝動為最佳的理由。

《擁抱美好時光》（台譯：美好拾光公司）
「重啟」過去的真諦

　　《擁抱美好時光》內年屆六十的維多（丹尼爾柯托飾）與太太（芬妮雅當飾）結婚四十多年，感情轉淡，他被她嫌棄，竟被趕出家門；但他沒有因此放棄這段關係，反而藉著「時光旅客」服務「回到過去」，返回 1974 年，回味年青時期的一點一滴，回憶總是美麗的，當扮演年輕版太太的演員（多莉亞蒂利雅飾）賣力演出，與他真正的太太十分神似時，當年的回憶立即湧上心頭，使他萬分懷緬，痴戀當年的一點一滴；四十年前的場景在戲劇技巧和歷史重演的安排下「重生」，讓當年他與她相識時承載的深厚感情再次在他的回憶中出現，難以忘懷，更揮之不去！很多時候，當兩個人相處的時間越久，在共同生活的過程中，逐漸發現伴侶的缺點，日積月累，她覺得他難以獲饒恕，感情原有的新鮮感亦「一去不返」，她對他的印象，同樣隨著年月的過去而逐漸變差，他可能沒有變，但她已經變了。可想而知，一種相識時互相欣賞的態度，或許敵不過歲月的「沖洗」，彼此本來樂於欣賞對方的優點，但曠日持久，便會對這些優點習以為常，忘記了當初為何與對方在一起，亦忘掉了如何相愛，更失去了挑選對方為結婚對象的主因的珍貴回憶。因此，兩夫妻不一定要模仿影片裡的維多，光顧「時光旅客」服務，重返當年現場，但必須經常在腦海內重複過往美好的一點一滴，只有這樣，相處才能順心，感情才可深厚。

　　觀眾可能以為維多托盡積蓄光顧「時光旅客」服務，是

一種十分愚蠢的行為；但我們不可忘記，他是一個情義兼重的人，此服務可以幫助他重溫過去的種種回憶，能讓他再次回想太太的優點而忘卻了她的缺點，亦可藉此思考當初自己與她結婚的真正意義。金錢相對這段感情而言，其實「一文不值」，因為失去了金錢後可以重新賺回，但感情消逝了卻難以尋回，故他因光顧上述服務而弄至破產，旁人覺得他是傻瓜，但他卻不以為然，這就是他們與他在這段感情上的價值觀的差異。他們視他和太太的感情與普通人的男女之情無異，他卻視自己與她的感情為價值連城的「瑰寶」，不論花掉多少錢，依然覺得這段感情值得享受，值得回味，值得珍惜。因此，上述服務的成功之處，在於其能逼真地重現歷史，讓主角們彷彿走進「時光隧道」，把回憶帶進現實，甜蜜地回味從前的種種，溫馨地再嘗過往的一切，重拾過去，面對現在，展望未來。

影片裡維多差點愛上了扮演年輕版太太的演員，因為她與他年青時期的太太幾近「完全一樣」，但他其實被她「欺騙」，在他於疑幻似真的佈景內「清醒」過來後，始發現他愛上的是她扮演的角色，是他真實的太太，而非扮演她的演員；反而在他再次看見年邁的太太時，才自知仍舊愛著她。本來她貪新厭舊，嫌棄他古板納悶，但當她走進「時光旅客」服務提供和精心設計的當年現場時，與他再次「相聚」，回憶當年的藕斷絲連，終發覺他仍然是自己的最愛。這些橋段不算新鮮，但依舊能提醒感情已趨淡薄的夫婦：過去不是真正的過去，如果能「重啟」過去，便能「擁抱」現在，甚至可以「挽救」未來！在今時今日離婚率依然高企的歐洲社會內，《擁》猶如一股清泉，能喚醒拋棄了過去的伴侶，鼓勵他們細心地思考現在的感情狀況，並樂觀地迎接這段關係難以預知的未來。

《嚇鬼女朋友》(台譯：見鬼的戀愛季節)

真情實感的吸引力

　　導演 Nareubadee Wetchakam 真的很貪心，在《嚇鬼女朋友》內把驚慄、愛情及諧趣等元素共冶一爐，嘗試使不同興趣的觀眾皆能從中找到其值得欣賞之處。這種設法滿足相異觀眾需求的做法，使全片的焦點較分散，普 (馬里奧梅爾飾) 與林 (Ploypailin 飾) 在影片內「十分忙碌」，忽爾營造恐怖氣氛，忽爾談情說愛，忽爾錯摸搞笑，雖然林落力地擠眉弄眼製造笑料的舉動十分牽強，但普單一的錯愕式反應明顯地告訴觀眾：他不是喜劇的材料，幸好她活潑多變的身體語言及高低不一的聲線和語調能帶動整齣電影的喜劇氛圍，總算勉強地「製造」其諧趣的風格。不過，說起驚慄，影片內她運用陰陽眼看見的鬼怪樣貌醜陋，造型古怪，導演不曾給予它們任何發揮的空間，其只在她附近非常短暫地出現，最多只能帶來剎那間的驚恐，由於它們的個性不經塑造，亦欠鮮明，故觀眾難以因它們的行為而衍生任何顫慄之感，遑論能對它們留下任何清晰的印象。很明顯，導演在驚慄及諧趣兩方面皆未竟全功，唯一有看頭的元素，只剩下愛情。

　　導演對愛情的描述尚算有板有眼，透過林選擇男朋友的過程述說「信任大於一切」的道理。本來她與電視劇男星在中學時代認識，青梅竹馬，彼此長時間相處而培養了深厚的感情，但她在日常生活中經常看見鬼魂而被它們嚇倒，這使他覺得她異於常人，她亦覺得他不信任自己，造成彼此之間的衝

突，其後他嘗試接納她，但依舊對她看見鬼魂一事抱持極度懷疑的態度，甚至期望她見精神科醫生以解決此問題，他對她的不信任造成他倆彼此之間的磨擦和分歧。相反，雖然普不相信鬼的存在，但在他與她相處的過程中仍然選擇相信她，並接納她述說的一切，這使她自覺獲得他的尊重，並覺得與他在一起時十分舒服，遂決定以他而非那位男星為自己的男朋友。由此可見，在男女交往的過程中，不論女方平凡與否，都渴望對方信任自己，這種信任源於彼此對對方強烈的感覺，超越理性，認為這是一種超出朋友關係的尊重，可想而知，在外在條件方面，那位男星比他佳，她卻決定選擇他，這證明溝通始於尊重，那位男星對她不尊重，溝通根本無從開始，遑論能建立更親密的關係，反而他對她的尊重，使她深覺自己能與他暢順地溝通，找到其可以依靠的感覺，久而久之，男女之間的親密關係亦由此建立。

因此，比較驚慄、愛情及諧趣三種元素，導演在愛情方面的拿捏明顯較得心應手，雖然對驚慄及諧趣元素的處理皆有待改進，但三種元素的合併，不失為一次創新的處理。特別是以驚慄畫面創造諧趣情節，並「穿針引線」地帶出愛情的描述，即使其處理較貪心以致說服力不足，觀眾仍然樂於享受其談情說愛的畫面，感性地期望林能成功選擇適合自己的男朋友，最後有情人終成眷屬。《嚇》內偶有佳句，普以林的個性和行為為藍本，塑造自己劇本裡的角色形象，並以他倆的奇怪特殊經歷為其故事情節的核心，已說明虛構的電影故事很多時候源於現實，即使影像與現實千差萬別，其構思故事情節的靈感仍然以現實為基礎；影片結束後，眾角色在現實中的原型人物逐

出現，這證明普與林之間的愛情故事並非「天馬行空」地出現，他們之間的愛具有現實生活的投射，有血有肉，其不一樣的經歷看似「虛無飄渺」，其實皆有根有據。影片中的感情世界能觸動觀眾的心靈，正在於其難以取締的一點點真、一點點情。

第二部分

電影•閱讀：電影與原著的關係及比較

《小王子》與《小王子的領悟》

小孩對孤獨的恐懼……

　　《小王子》的文字版與電影版有一些共通點，兩者同樣從小孩子的角度看成人世界，同樣諷刺成人欠缺童心導致自己與小孩產生代溝問題。前者的我認為成人不了解自己，繪畫了一幅蛇吞象的圖畫，成人卻以為是一頂帽子，甚至被成人勸諭把這幅畫放在一旁，應專注於自己的學業，把全副精神放在自己學習的科目上，例如：地理、歷史等，被迫放棄了自己的興趣，埋沒了自己的夢想；後者的小女孩同樣生活在主流的社會內，被母親要求她進入名校就讀，每天的時間表密密麻麻，從早至晚都需要溫習校內的科目，不曾發掘自己的興趣，遑論會有自己的夢想，彷彿完全失去了自己。

　　電影導演把原著的精粹推向極端，原著內成人只懂得閒聊高爾夫球、領帶等主流話題，欠缺了童真，電影內他們像「機械人」一樣，每天營營役役地生活，行屍走肉地度過每一天，忘卻了自己在孩童時代的夢想，更失去了追隨夢想的熱情和魄力。正如周保松在《小王子的領悟》中所述，「所謂成長，往往是一個去童真的過程。」原著沒有用太多篇幅闡述小王子長大後所從事的職業及其生活狀態，電影是原著內時空的延伸，講述他長大後住在地球內，只成為平庸的清潔工，雖然名字仍然是王子，但已完全放棄了兒時的夢想，更失去了實踐夢想的動力。很明顯，電影進一步深化了成人已欠缺童心的主題，以他親身的經歷反證童心在生命中不可或缺的重要性，即使是忙

碌的成年人，仍然需要保持著童真，辛勤工作之餘，依舊應努
力追尋自己的夢想。

　　另一方面，電影版只粗略地描寫現今小孩孤獨的狀態，
而文字版卻能細緻地描述小孩沒有知心朋友的孤零零心理狀
態，深入地呈現其因孤獨而感到不安的寂寞愁緒，補救了電影
版的缺失。電影內小女孩經常獨自一人，每天辛勤地做功課，
但從沒有任何同學在她的身旁，礙於動畫畫面的限制，只以她
一人在空曠的房間裡中間位置出現的畫面象徵其因孤單而不安
的狀態，其不甘孤獨的心理狀態未曾得到細膩深刻的描述；但
文字版卻以「長久以來，我一直都是孤零零的一個人，始終沒
有一位能傾訴的知心朋友。」及「我就在杳無人煙的沙漠睡了
一宿，這種情境，甚至比發生海難時，水手們乘坐救生艇，孤
立無援在汪洋大海中漂蕩還要難堪。」原著可多用文字刻劃孤
獨小孩的內心感受，以具體的例子讓讀者感同身受地體會小孩
孤寂難耐的心境，比一掠而過的鏡頭更能長久和深切地刻印在
受眾的腦海裡。因此，即使電影以亮麗的畫面吸引兒童觀眾的
目光，以精美的鏡頭揭示小孩對孤獨的恐懼，仍然不及原著對
這種感覺「切膚之痛」的揭露，以及其刻骨銘心的深入呈現。

　　那麼小孩應如何走出孤獨之境？正如保松在《小》內所
言，「現代人要走出孤獨疏離之境，就要學會放下過度的欲
求，覓回失落已久的童心。」似乎童心是解決孤獨問題的不二
法門，現今的小孩極像電影裡的小女孩，日復一日地依循成人
世界的主流價值過著「機械化」的規律生活，卻殘酷地摧毀自
己原有的夢想，與生俱來的童心亦不知所蹤，故尋回童心與擁
抱夢想一脈相承，與志同道合的朋友一起實踐夢想，尋找久違

了的童心，孤獨問題自然迎刃而解。

　　由此可見，《小》的文字版與電影版各有優劣，彼此互補，要理解童心與孤獨的主題，單看原著可能覺得其文字太不著邊際，融合電影裡的相關畫面，可對此主題的內涵一目了然，再閱讀保松的《小》，更可聯繫此主題與自己日常生活的關係。故其文字版與電影版在闡述此主題方面相得益彰，缺一不可，而保松的《小》讓我們學會如何把此主題放在日常生活內融會貫通，並懂得怎樣清晰透徹地領會其深刻的涵蘊，尋找自己心底裡的「小王子」，最後過著充實而有意義的生活。

《波西傑克森：神火之賊》

小說與電影相輔相成

　　《波西傑克森：神火之賊》與其改編的同名電影有不少相似之處，從小說的男主角波西傑克森與母親及繼父住在一起，至他與格羅佛及安娜貝斯到冥界冒險的旅程，電影版都仔細地以凌厲的動作場面及美輪美奐的視覺特效呈現原著中的想像世界。倘若大家是小說迷，看見一場又一場從文字轉化而成的畫面，定會看得目眩神往，例如：「金屬劍身碰到她（道斯老師）的肩膀，然後完全穿過她的身體……道斯老師像被電扇吹散的沙堡，她的身體爆開，變成一堆黃色的粉末，然後當場蒸發」變成電影畫面後，小說塑造的幻想世界活現在觀眾眼前，閱讀小說時依靠自己的想像力建構不一樣的幻想空間，如今看見荷里活特技營建的超現實畫面，必定會加深讀者對小說的印象；如果觀眾未看小說，這些驚險的動作鏡頭可以使他們對原著產生濃厚的興趣，強化他們閱讀小說的動機。因此，電影創作人把文字轉化為影像，除了在商業市場內運用視覺特效吸引年青人看電影外，還可增加他們對當中的畫面相對應的文字的興趣，並重拾久違了的閱讀習慣，故小說與電影並存應可產生相輔相成的功效。

　　另一方面，原著小說先介紹波西出場，並描述他在那裡就讀及那所學校的特質，跟著寫出他的心底話，電影版以他的父親海神波塞頓為率先出現的角色，以營建與別不同的幻想世界，當鏡頭轉移至他時，對他的內心世界的描寫不多，只集中

表現他的「閱讀障礙」。或許前者的創作人希望讓觀眾先了解他及他的身邊人，因為這是整個故事的核心，倘若讀者不了解他，根本不可能洞悉他往後的遭遇與他的個性及行為的關係，而後者的創作人希望使觀眾在一剎那間掌握故事的核心及畫面的魅力，遂以海神出沒的畫面為之後大型視覺特效接踵而來的前奏，為他們營造「視覺期望」，反而波西的心底話被放在較次要的位置，因為他們只需簡單認識他的個性和行為，以便在之後的一個多小時內了解他如何與父母及同行者建立關係，根本無需「進入」他的內心，如果真的對他的經歷深感興趣，定必找回原著小說以進行深層次的閱讀。因此，倘若只滿足於簡單的視聽享受，觀賞電影已可以，如欲深入透徹地了解他對父母的牽掛及他的個性和行為如何影響其與兩位同行者 (格羅佛及安娜貝斯) 的關係，還是看回原著小說較佳。

　　很明顯，電影版的創作人抽取小說版內能呈現震撼性視覺效果的場面及動作為故事的焦點，改編自原著的混血之丘、皇宮及冥界的畫面充滿奇幻色彩，讓觀眾對其有尋幽探秘的興趣，亦滿足小說迷透過文字衍生的想像力；波西一行人的持續性戰鬥場面亦與原著內相關的描述吻合，一方面使觀眾目不轉睛地享受緊張刺激的動作鏡頭，另一方面亦令小說迷了解文字轉化為影像後不一樣的魅力。不過，小說版內展現波西原來欠缺自信的心底話在電影版裡被大幅度刪減，這使電影版與小說版的他有很大的差異。例如：原著裡「我 (波西) 的盾牌和一個 NBA 籃板的大小差不多，……這大概有一百萬斤那麼重，要我好好拿穩沒問題，但我希望沒有人會認真的要求我跑很快。」這段心底話在電影版內完全消失，小說版內自信心不足

的波西於電影版裡變得正常，雖然電影版的他經常埋怨自己有閱讀障礙，但小說版的他從一開始已形容自己過的是「不幸的人生」，與電影版比較，原著裡他的自我形象必定低很多。因此，電影創作人為了聚焦於視覺特效而犧牲了其對他的角色描寫，在電影版忠於原著的大前提下，或許前者希望足本地呈現後者的他，可惜電影創作人顧此失彼，如果觀眾想領略人物特殊設計的韻味，理應在觀賞電影後看回原著，以深入了解「原汁原味」的男主角。

《吹夢巨人》

小說比電影有更豐富更多元的內蘊

　　小說作者比電影編劇更擅長人物描寫，此看法可能有一點點偏見，但以《吹夢巨人》為例，在這方面小說明顯比電影更勝一籌。電影一開始，當蘇菲看著 BFG 時，他倆的身軀體積相距甚遠，以電腦特技製造的他雖然比其他巨人矮小，但他比她高大數十倍，她抬頭看著他時，她彷彿進入了巨人國；小說內「它 (BFG) 的高度足足有最高的人類的四倍，它的頭甚至比二樓的窗戶還要高」，此描述十分具體，但轉化為電影時，倘若百分百依循小說的內容，他倆的高度並非這麼極端，可能在視覺效果上的差距不及現今的電影這麼明顯，他出現的震撼性可能不大，導致其視聽效果大為遜色。故導演史蒂芬•史匹柏以畫面的特效為主，透過她的主觀鏡觀察他巨大的身軀，試圖讓觀眾代入她的視角看他，使我們感同身受地體驗巨人在自己面前出現所帶來的驚慌和恐懼。不過，電影注重視聽效果，難免犧牲了仔細的人物描寫，小說裡「月光中，蘇菲驚鴻一瞥的瞧見一張長而蒼白、布滿皺紋的大臉，耳朵也非常巨大，鼻子像刀一樣尖銳，鼻樑上有一雙閃閃發亮的眼睛……」在電影內形象化地表現出來，觀眾直接看見他的臉孔，但失去了因應其空泛的形容而自行想像的空間，亦喪失了在腦海內天馬行空地「馳騁」的自由。很明顯，文字比影像優勝的地方，在於前者給予讀者思考和幻想的時間比後者長，前者賦予我們的想像空間亦比後者闊。

　　無可否認，電影內當 BFG 以外其他更高大的巨人出現時，導演再次以電腦特效呈現他與他們身高與體型的巨大差距，當他收藏蘇菲以防被他們發現而把她吃掉時，他仿如「小朋友」，在他們下半身的範圍內遊走，其視覺效果不及原著小說的文字具吸引力，因為後者的仔細描述具有更嚇人的神秘感，亦具有更強的感染力。例如：小說內「洞口的石頭被滾開，一個身長十七公尺，身高和腰圍都是友善大巨人 (BFG) 兩倍的巨人赫然出現，踏著沉重的腳步走進洞穴。……」這段文字以周邊的環境襯托巨人龐大的身形，亦運用適切的形容詞形容他的步履，相對上述單一角度地呈現他的軀體的電腦特效畫面，文字的描述能從環境與行為的另外兩種不同的角度反映他的巨大體積，亦加入外人對他突然出現作出的即時反應，比直接的影像有趣，其間接的人物呈現亦具有更廣闊的多元性。因此，要表現巨人的「大」，其實可以有眾多不同的方式，導演偏重於大型構圖所產生的視覺刺激，反而忽略了原著內多方面的襯托，電影揭開了巨人的「神秘面紗」，比原著文字從第三者的感覺的描述所帶來的神秘感略為遜色。

　　另一方面，在探討巨人對人類的看法方面，小說明顯比電影更深入仔細，前者亦比後者提及更多人與人之間的暴力行為。在電影中，除了 BFG 在開首對蘇菲可能會把自己的身分向其他人類透露而對她心生疑懼外，他對人類的印象都很好，不曾擔心人類會濫用暴力，亦不會擔憂他們用暴力對付自己；相反，小說內他瞧不起人類，覺得人類是野蠻的動物，「人們互相殘殺的速度遠比巨人吃掉他們的速度還要快呢！」「人類是唯一會自相殘殺的動物。」他認為其他吃人的巨人不算罪孽

深重，因為即使那些人不被巨人吃掉，終有一天他們仍然會被其他人殺害，從他的角度看，人類的死亡實屬必然；這與電影中他與英國女王合作，拼命地趕走其他吃人的巨人，使人類避免再被巨人吃掉的善意完全相反。雖然小說末段他樂意拯救人類，但其言語反映他對人類有一點點負面成分的印象，歷史上兩次世界大戰的爆發都證明人類會自相殘殺，這表示小說內他的言語涉及殘酷的現實，他止反俱備的形象，比電影中的他更具內涵，其思想亦更具深度。由此可見，在人物描寫的想像空間、神秘感、感染力及思想深度等各方面，小說都比電影優勝，前者亦比後者具有更豐富更多元的內蘊；要深入了解原著作者的所思所想，閱讀小說是實現此目標的不二法門。

《遇見街貓 Bob/ 街角遇見貓》

小說比電影有更大的感染力

　　《遇見街貓 Bob》講述男主角詹姆士•伯恩遇見一隻街貓 Bob，收養了牠後，戒除毒癮，並改變了自己的一生。這本書的第二章名為「康復之路」，從他看見牠從街道走進他的家開始，至他帶牠到獸醫診所為牠檢查身體，雖然他與牠無法用共通語言溝通，但他卻視牠為比朋友更要好的知己，正如他在書中所說，他與牠「結合在一起的方式，彼此建立的即時聯繫，都是非常不尋常的親密關係」，牠是他「最好的伙伴，亦是建立不一樣及美好的生活方式的導航員」，「牠不需要任何複雜及不實際的回報。牠只需要他照顧牠」。或許這就是典型的人與寵物的關係，主人經常讓自己的寵物陪伴在側，牠只需要簡單的食物和水，以及他對牠施予的愛和關顧；這本書用了大量篇幅描寫牠如何依靠他獲得前所未有的舒適和安全感，亦敘述他如何在牠的幫助下獲得心靈的依靠，從而走上另一條正面積極的人生道路。改編自這本書的同名電影忠於原著，用了不少鏡頭描述他與牠從相遇、了解至建立親密關係的過程，但以他與牠在日常生活中相處的畫面代替了上述感性的原著文字，這難免減少了他與牠彼此依靠的深厚感情，亦削弱了故事的感染力，更忽略了深化人類與動物的關係的必要性，如欲仔細深入地了解他與牠「不可分割」的關係，還是閱讀原著文字較佳。

　　《遇》最能表現他對牠的重視，在於他遺失了牠後孤單寂寞的愁緒，以及他重新找到牠後興奮莫名的歡顏。書中他與

羅威納犬及其主人產生衝突過後，牠走失了，他在尋找牠的過程中，即使自己被羅威納犬踢傷及咬傷，他仍然焦急地問街上的途人曾否看見牠，又不斷喊叫牠的名字，在極度失落的情況下，甚至感到絕望。其後在街道上遍尋不獲後，走到朋友Belle 的家中，竟可找到牠，他的心情頓時從絕望突變為異常興奮，甚至形容自己已經在「世界之巔」，並表明牠能滿足自己所有的需要。同名電影同樣描寫他怎樣失而復得，以他的身體語言、無奈不安的低落情緒及焦急地四處搜尋的行為表達他對牠的重視和擔憂，及後又以他找到牠後滿心歡喜的臉容、大感興奮的肢體語言表達他很愛牠的內心感受。很明顯，書本描述他尋找牠的過程比電影詳盡，前者描寫他情緒起伏的文字亦比後者的相關畫面有較大的感染力，前者對他依靠牠的率直描寫更比後者他形影不離地與牠一起的畫面更窩心，如欲深入體會他對牠濃濃的愛和高度的重視，閱讀原著文字當然比觀賞同名電影較佳。

另一方面，《遇》內他與牠短暫的分離，在離別之後他對牠的掛念，充分表現他倆彼此依靠及不可取締的關係。例如：他離開英國後到澳洲探望母親，讓牠留在 Belle 的家中，讓她照顧牠六星期，這段分開的時間使他對牠「牽腸掛肚」，書中他「雖然知道牠與 Belle 在一起會很安全，但仍然會在想起牠時感到憂心」，他「深信自己已成為牠妄想型的父親」，經常擔憂牠會遇上危險等描述和暗示，已證明牠的陪伴能醫治他空虛的心靈，所謂「一天不見，如隔三秋」，他與牠分離後感到若有所失，其孤單寂寞的感覺突然又再出現，心靈失去依靠所帶來的嚴重後果，在上述的書中文字裡已表露無遺。不論其同

名電影還是《街角再遇Bob》，都省略了上述短暫分離的情節，這導致他與牠的關係只停留在鏡頭前牠伏在他肩頭上的身體接觸，欠缺了他情深款款地掛念牠的多角度描寫，如欲深入了解牠在他心底裡的重要性，加深自己對整個故事的投入感，閱讀原著文字理應比觀賞其相關電影更佳。

《極地守護犬》

原著至電影的角色性格的改動

　　《極地守護犬》的原著《野性的呼喚》強調狗與狼的動物性，牠們遵循「物競天擇，適者生存」的原則，在大自然內覓食，任何比牠們體弱的小動物都會成為牠們順手拈來的食物，以大欺小的侵略性行為隨處可見，其吃完小動物後自覺理所當然的自傲心態更屬普遍。例如：原著內「狗群的呼吸在冰冷的空氣中緩緩盤旋上升，這群桀敖不馴的半狼半狗，不出片刻已把兔子吃乾抹盡，……牠們和周遭環境一樣靜默無聲，雙眼閃著不懷好意的光芒，吐出的氣息在空中裊裊上升。」狗與狼的動物性，在原著內得到細膩的描寫，牠們在森林世界內都會茹毛飲血，身為主角的混種犬巴克亦不例外；牠不單在覓食的時候會與小動物打架，還在遇上同類的敵人時毫不留情，經常都會出盡全身的氣力，狠狠地置敵人於死地，牠原始的獸性在其爭取成為領袖犬的過程中表露無遺，故被稱為「惡魔中的惡魔」。因此，作者傑克•倫敦旨在透過原著描寫大自然風貌的一點一滴，其弱肉強食的諷刺性，與二十世紀初西方資本主義社會內階級性剝削的特點一脈相承。

　　不過，《極》的電影創作人改編《野》時，嘗試削弱森林世界中的動物性，並強化動物與人類相處已久而衍生的人性，把原始粗獷的獸性轉化為有情有義的人性，讓巴克不再是原著中的「惡魔」，而成為討人喜愛、惹人憐憫的勇者。例如：牠被原有的領袖犬挑釁時，盡力還擊，並順利擊敗對手，但顧

念其以往領導狗隊有功，故不曾致其於死地，「識英雄重英雄」，使其有一線生機，最後讓其獨自離開；牠捕獲小兔時，不曾立即吃掉，反而因自己未算過度飢餓，顧念其生存的珍貴價值，讓其逃走。電影創作人與原著作者對森林世界的看法大相逕庭，前者從善良人性的角度描寫牠和藹的本性，其原始的粗野動物性似乎被人性「淹沒」，對同伴及小動物皆留有一線，不會極端無情地催迫其走進絕路；相反，後者從殘暴動物性的角度描寫牠憤怒的個性，由於其對弱勢社群有無限的同情和憐憫，故牠被欺負被剝削後奮力還擊，及後被迫瘋而變得麻木不仁，實屬其在自然界內掙扎求存的自然法則。由此可見，雖然《極》與《野》的英文名字相同，但電影創作人嘗試改變原著中牠的形象。原著中牠主動爭取成為狗隊內的領袖犬，想盡辦法排斥其他同伴，爭取狗隊內最高的地位，是專橫極權的獨裁者；影片內牠處於較被動的位置，自身受到原有領袖犬嫉妒威脅，於其離開後才攀登狗隊內至尊的「皇位」，是順應時勢的掌權者。

動物性在原著內受到高度的關注，可能源於作者以撰寫美國下層民眾的生活故事為其主要的寫作動機，巴克與被剝削的普羅大眾無異，為了使自己成為享有最高地位的領袖，不惜排斥異己，只有這樣，才可令自己獲得前所未有的成功；電影創作人為了順應二十至二十一世紀全球社會的變化，專權皇者已難以得人心，認為「以德服人」才是王道，故嘗試「美化」牠，讓牠在野地裡艱苦求存之餘，還有一點點愛和情，其與主人約翰科頓（夏里遜福飾）的和諧關係，正好反映牠與人類相似的動物本善的性格特質，資本主義社會內爾虞我詐的黑暗

面，似乎只在「人為財死」的淘金世界裡存在。因此，從原著至電影的角色性格的改動，明顯是創作人因應不同的時代氛圍且為了滿足受眾的需要而作出的改變。

《小婦人》（台譯：她們）

成長與人生的意義

　　雖然書本與電影屬於不同的文本，但從書本至電影，不論作者露易莎‧梅‧奧爾科特還是導演姬達嘉域，都貫徹了《小婦人》的風格，在平淡生活中的一點一滴滲透著人生中的喜樂與憂愁，讓讀者／觀眾代入其中，在書本／影片內四姊妹的人生歷練中提取寶貴的生活體驗，從而反思自己對生活及人生的態度。事實上，此故事經得起時代的變化，雖然四姊妹在同一家庭內成長，但有各自的個性、興趣和理想，亦執著於自己的見解，與今時今日的年青人相似，同樣擁有自己獨特的性格，同樣不羈反叛，亦同樣在經歷種種事情後，變得成熟世故。成長是此故事的中心思想，讀者看原著小說時可以體會母親由於需要照顧父親而與四姊妹暫別，這使她們日趨獨立，亦開始懂得照顧親姊妹及整個家庭，「突發」的事情讓她們在生活體驗中學會成長，亦學會如何關愛家人，並達致「相濡以沫」；觀眾看電影時可以了解生離死別讓她們突然驚覺生命無常，學懂如何珍惜生命而在成長過程中領略人生的真諦。因此，即使書本與電影的焦點略有差異，成長與人生的主題仍然在兩種文本內呼之欲出，貌似平凡的世態裡的喜樂與憂愁依舊在實而不華的文字與影像中淡淡地滲出來。

　　不過，書本相對電影而言其實有更值得深思的韻味。因為前者運用簡短的文字，精煉的對話，但卻蘊藏著頗堪玩味的弦外之音，讓讀者在文字的涵蘊內體會日常生活中的世態人情，從第三者的角度了解女性在成長歷程中心理的變化，對個

人理想的熱切追求，以及其在家庭中的權利與義務；後者運用兩小時十多分鐘的影像，把四姊妹一段又一段的人生歷程融會在一起，雖然編劇已在影片內放進原著裡最精彩的部分，其挑選的內容甚具代表性，但仍然因影像流動的速度太快而使觀眾忽略了細節背後的涵蘊，亦在浮光掠影的觀賞過程中錯過了她們因日常瑣碎事而產生的內心「漣漪」。例如：作者用了不少篇幅描寫喬 (Jo) 的內心感受和心路歷程，讓讀者了解她自傳式書寫背後的動機和目標；而導演受片長所限，對同一角色祖 (茜爾莎羅倫飾) 的內心世界及心理特徵的描寫不算太多，以致觀眾難以透過此角色了解《小》的創作源頭。因此，電影版的《小》只能成為吸引觀眾閱讀原著的起點，如需「進入」創作人的內心，必須細心「咀嚼」原著文字從始至終的內蘊，洞悉女性欲主宰自己的命運的深意，以及她們能「撐起半邊天」的女權主義的起點。

另一方面，由於電影是原著的簡化版，如觀眾欲整合四姊妹生命中的起起跌跌，了解南北戰爭期間經歷戰亂的家庭的特點和變化，電影相對原著而言會是一個更佳的選擇。因為原著有條不紊地細述她們的生命歷程，把其具影響力的重大事件與可有可無的瑣碎事融會在一起，讀者不容易找到其人生中與大時代有密切關係的亮點，亦難以歸納整合其反映的時代特色；相反，電影創作人挑選了她們生命中值得記載的大事，在創作過程中完成了歸納整合的工夫，讓觀眾易於了解她們的人生真諦及當時變幻莫測的大時代對她們的人生的影響，倘若觀眾只想重點式地揣摩整個故事的主題和深意，看電影絕對是一個較佳的起步點。由此可見，書本與電影各有優劣，各具特色，讀者 / 觀眾可因應動機和興趣作出最適合自己的選擇。

《艾瑪姑娘要出嫁》與《Emma：上流貴族》
（台譯：艾瑪）

那一齣電影更貼近原著？

　　英國作家珍‧奧斯汀的原著《艾瑪》(Emma) 描寫的艾瑪姑娘是一位「聰明漂亮、性格開朗、無憂無慮、天真爛漫」的年輕女性，對她的好朋友哈麗特關懷備至，希望為其找到終生伴侶，但她有時候過於自負和執著，對自己的眼光深信不疑，導致哈麗特不敢違反她的安排，亦難以遵循自己的意願決定終生大事。此小說曾經分別在 1996 年和 2020 年兩次被搬上大銀幕，前者名為《艾瑪姑娘要出嫁》，由葛妮絲‧派特洛飾演艾瑪，外表美麗，但言語和行為較含蓄，亦較世故成熟，可能當時她的真實年齡已超過原著內「快二十一歲」，故與上述的開朗和天真有一點點「距離」，但依靠較硬朗的身體語言和說話時堅定的語氣，稱職地表現上述自負和執著的個性；後者名為《Emma：上流貴族》，由安雅‧泰勒 - 喬伊飾演艾瑪，外表青春，言語和行為較開放，有一點點天真，雖然她的真實年齡已超過二十一歲，但憑著「童顏」和較年輕的身體語言表現角色活潑與無憂的個性，與原著作者對艾瑪單純而沒有機心的描寫相符。因此，後者較前者裡的艾瑪更貼近原著的描述，亦更能表現原著內十九世紀初西方上流社會內典型的年青女性率直卻自我中心的性格特質。

　　原著作者用了不少篇幅敘述當時上流貴族進行舞會的情

景，當時艾瑪與友人大費周章地籌備私人舞會，在選擇舞會地點時固然有多重的考慮，亦在舞會以外細心思考共聚晚餐的重要性，甚至認為「不坐下來吃頓晚飯，是一種欺騙」，欲固執地舉辦一場不失身分體面的舞會。《要出嫁》裡的舞會場景算是華麗漂亮，多人一起共舞的情景算是繽紛熱鬧，但可能受當時的製作成本所限，其場地的佈置較為簡陋，取景的地點亦較狹窄，與原著內她對舞會的苛刻要求相距甚遠。《上流貴族》的創作人對舞會場景精益求精的佈置，取景的地點堂皇宏偉，周圍金碧輝煌，以及其周到的安排，力求形象化地實踐原著內她對舞會近乎完美的期望，她認為舞會不單是一次上流社會的普通聚會，還是珍貴而難以取締的社交生活的一個重要部分，故此片的美術指導精心的設計，能活靈活現地展現原著內她理想中十全十美的舞會。因此，相比二十多年前的電影，現今製作條件的改善，使原著內作者對當時上流社會重視的舞會得以不失體面而精美地呈現出來，讓觀眾得以「原汁原味」地了解原著的精髓，亦能洞悉她盡心盡力地追求完美的偏執個性。

　　原著內有一章名為博克斯山的旅遊，主要描述艾瑪與友人在瑙瑋爾郊遊野餐的情景，這不單是她與身邊人建立社交關係的大好機會，亦是她觀察他們的一舉一動，以求見微知著的黃金時刻，她對他們的印象和評價，大多建基於這些聚會裡她與他們在言語和行為兩方面的密切交流。與舞會比較，《要出嫁》及《上流貴族》對她與友人野餐場景的佈置皆相當隨意，他們只輕鬆地坐在數塊較大的布上，然後拿出自己預備的食物，沒有任何目的地閒聊；比較前後兩齣電影，她在後者內展現的形象明顯比前者倔強，容易直接地在友人面前對其評頭品

足，沒有顧及他們的感受，她固執強硬而毫不客氣的態度，與原著內「她大聲說」的粗野描述相符，卻與前者內她較斯文客氣而言語魯莽的形象大相逕庭。由此可見，《上流貴族》的創作人比《要出嫁》更忠於原著，更能精確地捕捉原著內她的個性、形象及對別人的態度。

《解憂雜貨店》

在文字轉化為影像的過程中
被受眾置身的地域影響

　　作者東野圭吾身為懸疑小說作家，其作品多集中於層層推進的推理式情節，想不到他除了理性，亦會有感性的另一面，其深刻地探討人生而表達自己對生命的所思所想的《解憂雜貨店》以眾多不同的故事交織在一起，讓老中青三代透過自己向雜貨店老闆諮商的過程領略生命的意義，老闆在閱讀他們投進牛奶箱的信件的過程中，嘗試回應他們面對的種種疑難，包括個人對夢想的追尋、在家庭內承擔的責任、對家人的態度，以及自己就業的抉擇等，其實他們在問問題時，早已有了自己的答案，與其說老闆替他們解憂，不如說他替他們分憂。

　　《解》在 2017 年分別被日本及中國內地的編劇改編成兩齣同名的電影，兩部片的創作人不約而同地拿捏了上述著作的核心，以影像呈現多位寫信者的煩擾，他們在現實與夢想之間難以抉擇，在雜貨店諮商服務「復活」時由三位年青人替他們分憂，讓他們在回信內參考這三人的意見，然後作出自以為最佳的抉擇，兩齣電影與原著相似，同樣沒有長篇大論的安慰說話，只有一些感性的人生哲理和祝福，例如：「相信我，即使現在再怎麼痛苦，明天一定會比今天更美好」，「希望妳可以幸福。這是我發自內心的唯一心願」等，電影創作人以這些在原著裡的文字為基礎，構思類似的對白，讓觀眾在觀影時倘若有類似寫信者的經歷，都會感同身受，並幻想有一位老年的回

信者為自己分憂。因此，兩齣電影的編劇成功地以影像的形式表達原著的精髓，如果欲在看書前先了解全書的核心，觀賞上述其中一齣電影都是絕佳的選擇。

不過，不論日本或中國內地編劇改編的電影，同樣只抽取原著內的數個故事，並進行「蜻蜓點水」的描述，這使觀眾只能「走馬看花」地知道寫信者面對的問題，對他們的經歷欠缺深刻的了解，遑論能進入他們的內心世界。例如：原著內迷茫的汪汪在現實的職場內遇上種種挫折，歷經人際關係的磨練，對自己的前途以至未來感到不知所措，在別無選擇下，唯有相信雜貨店回信者對未來的多種預測，但兩齣電影的編劇同樣省略了上述挫折和磨練，只描寫她如何對這些回信的內容深信不疑，卻沒有花更多篇幅描寫她在現實生活中的種種經歷，這容易使觀眾誤以為她十分天真而思想簡單，但其實她受盡折磨和屈辱後根本難以相信身邊人，只好把希望投放在自己不知道真實與否的陌生人的文字內。因此，如果觀眾欲對電影故事主人翁的一舉一動有更深層次的認識，理應在觀影後看看原著，領略其文字背後的內蘊和深意。

另一方面，日本與國內編劇對原著故事時代背景的處理反映小說與電影進行「對話」時必須顧及受眾自身所處的地域的歷史。原著以 1980 年代初的日本社會環境為全書主要的時代氛圍，故事主人翁的生活習慣和模式皆以日式為主，日本編劇改編的同名電影當然對此改動不大，予迷茫的汪汪回信的年青人向她說明上世紀八十年代中葉是日本經濟起飛的時代，勸喻她必須把握自己事業發展的良機，並乘勢攀上事業的頂峰；但國內編劇把同一故事的時代背景改為 1990 年代初，因為中

國經濟在上世紀九十年代初以後急速發展，假如她能掌握當時有利的社會環境，必定能在事業上取得空前的成功。由此可見，雖然日本與國內編劇對同一原著進行改編，但在文字轉化為影像的過程中難免被受眾置身的地域的相關歷史影響，如欲領略故事的「原汁原味」，最佳的辦法還是在觀影後看回原著，並藉此深刻地領略整個故事的真諦。

《三少爺的劍》

領略故事情節的深層價值

　　《三少爺的劍》原著作者古龍運用精煉的文字營造不一樣的環境美，為讀者提供廣闊的想像空間，轉化為影像後別具韻味，其淒冷意境別樹一幟。例如：原著鋪排其中一位主角燕十三出場時，「木葉蕭蕭，夕陽滿天。蕭蕭木葉下，站著一個人，就彷彿已與這大地秋色溶為一體。」此段描述轉化為影像後，燕十三 (何潤東飾) 剛出現時背後的皓白景致，其下雪的冬天景色，襯托他一個人遺世獨立及孤芳自賞的特質，與上述文字有異曲同工之妙。他與三少爺謝曉峰決鬥時，「楓樹一棵棵倒下，滿天血雨繽紛。……『叮』的一聲，火星四濺。」，轉化為影像後，他倆刀光劍影背後盡是澎湃激盪的畫面，具有濃烈的漫畫感。雖然電影的 3D 畫面具有不一樣的吸引力，其具豐富想像力的動畫特技使文字背後的想像空間得以徹底浮現，為觀眾提供虛幻的官能刺激，把美麗的文字幻化為多個充滿動感的鏡頭，但原著的文字為電影提供「養分」，這才使導演發揮原著的精粹，用動態的影像表現其靜態的文字表達的世態意境。因此，原著是電影的根基，如果沒有精心撰寫的文字及精煉的文字的涵蘊，導演定必失去想像的空間，遑論會有電影內美輪美奐的畫面。

　　觀眾看完電影再看原著，便會發覺導演拿捏原著精粹加以發揮時，其實遺漏了文字背後的哲理意味，或許原著內部分文字難以透過書面表達出來，故原著有其值得閱讀之處。例如：

原著描述三少爺的人生，以自然景色為襯托，表現他如虛似幻的一生。「黃昏。有霧。黃昏本不該有霧，卻偏偏有霧。夢一樣的霧。人們本不該有夢，卻偏偏有夢。謝曉峰走入霧中，走入夢中。是霧一樣的夢，還是夢一樣的霧？如果說人生本就如霧如夢？這句話是太俗，還是太真？」霧與夢的意境較抽象，沒有在電影中表達出來，導演只簡單地以朦朧的景色襯托他，沒有運用任何影像符號表現他的一生，似乎粗疏地忽略了上述文字的涵義，亦大意地忽視了作者透過此故事表達自己的人生觀的意圖。如果觀眾只看電影而不看原著，便會低估了原著的涵蘊，以為這只是一個武俠世界內簡單的恩怨情仇的故事，不知道作者撰寫整個故事的主要動機，亦不了解其藉著此故事思考生命意義的終極目標。因此，觀眾看電影之餘，亦不應不看原著；否則，可能會完全忽視整個故事的深層價值，遑論能深思其情節背後的內蘊。

事實上，原著的內容比電影更豐富，在於其上冊的附錄內〈古龍論情感〉對愛的深刻闡述，比電影中三少爺（林更新飾）與小麗（蔣夢婕飾）的淺薄情感更動人，更能讓讀者思考愛的價值和意義。原著附錄內「愛能毀滅一切，也能造成一切。人生既然充滿了愛，我們為什麼一定還要苦苦去追尋別人一些小小的秘密？我們為什麼不能教別人少加指責，多施同情？」電影只平鋪直敘地描寫三少爺與小麗之間的關係，從他同情她，他願意為她擋劍，以至兩人建立更密切的關係，體現了愛能造成一切的道理，而慕容秋荻（江一燕飾）對他因愛成恨，亦體現了愛能毀滅一切的道理。不過，當讀者看完上冊對他與她的關係及其共同經歷的描述後，再閱讀附錄對愛的詮釋，自

然會想起先前讀完的相關故事內容，思考作者如何藉著他與她的關係表達自己對愛的看法，並且在結合上冊正文與附錄的內容後「百般滋味在心頭」。即使電影畫面有非一般的吸引力，能帶來一剎那的視聽享受，仍然不及原著文字對故事情節及角色經歷背後的涵蘊的細膩呈現，以及其對人與人之間的情感從沉澱、溢出至外露的深刻闡述。因此，觀賞電影之餘，理應看一看原著。

《何者》
文字比畫面更勝一籌

　　不論《何者》的小說版還是電影版，都同樣講述五位於御山大學畢業在即的大學生求職的故事，他們在同一時間內面對埋想與現實的矛盾，在求職過程中為了自己未來的生活著想而失去了自我。例如：小說內的我（即二宮拓人）在大學時代積極地參與星球劇團的表演，亦曾參與創作，希望能成為專業的舞台演員及創作人，揚言「我要靠自己，做自己想做的事。不求職。活在舞台上。」此理想化的拓人不曾繼續在其同名的電影版內存在，拓人由佐藤健飾演，電影對他的理想著墨不多，只偶爾在他求職時參與筆試和面試的過程中加插他過往在舞台上演出的畫面，刻意淡化了他對舞台劇及表演的熱愛，只在影片末段他講述自己熱愛舞台劇卻不可能賴以維生的矛盾時才加插了較多昔日他演出及創作的片段；反而小說版著意用文字顯露他的心理狀態，他勉強地參與求職面試卻「心不在此」，當他完成求職面試後覺得自己獲取錄的機會不高時，會自述「我大概，會被刷掉吧。……即使被刷掉也不要緊。我不可思議地這麼想著。」可見小說版比電影版更深刻地描寫他心底裡理想與現實的矛盾，因為前者從正反兩個角度刻劃他堅持理想的執著，而後者卻只聚焦於現實中賺錢過活的需求對他造成的龐大壓力，對他熱愛舞台演出的描述只限於其在舞台劇內演出的片段，流於浮光掠影式的表面化呈現，不及前者描寫其矛盾的文字能給予讀者刻骨銘心的印象。

　　另一方面，理想中的拓人與現實中的他亦產生很嚴重的衝突，導致他在推特 (Twitter) 內開啟了兩個帳號，一個是理想中的自己，另一個是現實中的自己；當他的同學理香發現了他理想中的自己的那個帳號後，察覺理想與現實的他有這麼大的差異時，便有前所未有的激烈反應，《何》的小說版與電影版同樣從她的角度側寫他雙重的性格特質及其截然不同的內心世界。前者運用不少發自內心的文字描寫現實中欠缺自信的他，例如：「我發出比想像中更小的聲音。不禁暗自詛咒自己的沒用。」顯露他含蓄內斂而缺乏膽量的個性，與她複述他在理想中的自己的推特帳號內說自己「受不了沒有想像力的人」及評價她與隆良在同學面前「拿出漂亮的餐具⋯⋯那是因為他們兩人在對方面前還保持著王子公主的形象」的大膽批判的性格大相逕庭；後者以畫面代替文字，但保留了不少由她說出的對白，依靠演員佐藤健靜態隱藏的身體語言表現其含蓄的個性，卻只能單調地以他在手機內的文字表現其大膽批判的個性。可見電影版未能靈活地以影像的特性表現男主角雙重個性的特質，如要深入了解他，可能小說版比電影版更能清晰地反映他的內心世界。

　　很明顯，小說版文字的魅力比電影版的畫面更勝一籌，前者對拓人生理反應的描寫充分展露其相應的心理狀態，而後者卻未能依靠佐藤健的演出展露類似的情緒反應。例如：後者描述理香在他面前揭露他隱藏的推特帳號內另一種個性的自己時，他只一臉無奈，神情木訥，不知道如何回應她，卻未能把前者描述的「身體的內部不斷發燙」及「心臟的高溫，從脊髓的正中央向上竄升」的狀態，即其心理影響生理的身體即時反

應形象化地表現出來。可見電影導演及編劇三浦大輔未能成功地拿捏原著小說中他的內心感受，導致其難以精準地調教演員的演出，遑論能深刻地表現他求職時及個性上理想與現實的矛盾。如要了解《何》的作者朝井遼如何跟隨自己的生命軌跡描繪同輩年輕人遇上的掙扎與心境轉折，理應細心地閱讀小說版對他們心理狀態的精煉描寫，電影版最多只能成為小說版的「附庸」。

《東方快車謀殺案》

滿足不同時代的觀眾的需要

《東方快車謀殺案》是英國推理小說作家阿嘉莎‧克莉絲蒂在 1934 年的作品，起承轉合明顯，由乘坐東方快車的各位旅客的人物介紹開始，至雷契特被殺的案件曝光，其後白羅神探盤問每一位可疑人物而發覺他們當中任何一位都可能是兇手，至最後真相大白，脈絡清晰，條理分明，讀者只需循序漸進地從開首讀至結尾，應不會有任何難以了解之處。不過，同名電影在 2017 年於世界各地上映，倘若電影編劇麥可‧葛林只平淡地跟隨原著的敘事方式，影片的前半段已容易令觀眾納悶，甚至「呼呼入睡」，幸好他了解二十一世紀的年青及中年觀眾早已慣於玩節奏急速的電子遊戲，不像小說讀者那麼有耐性，遂在影片最初的十分鐘內安排白羅未上東方快車之前偵查一宗盜竊案，使其一開始已經緊扣觀眾的注意力，有一小段小高潮，令我們期待快車行駛過程中小高潮過去後很大可能出現的大高潮，這與小說第一部分的第一章「托羅斯快車的重要旅客」對乘客背景、個性及行為的逐一介紹大異其趣。很明顯，小說作者需要迎合二十世紀初的讀者願意花不少時間和精力細心閱讀文字的習慣，喜歡多了解人物的相關資料，並參與「兇手是誰？」的猜謎遊戲的慾望；電影編劇卻需要滿足二十一世紀初觀眾對高潮迭起的故事發展模式的鍾愛，喜歡從神探偵破不同類型案件而獲取快感，並等待小案件結束後忽然而至的大案件，希望小高潮過後出現連續不斷的大高潮的觀影期望。

　　不過，電影編劇在東方快車開始行駛後的故事情節內忠於原著，只集中講述白羅偵查雷契特被殺案件，沒有加入其他相關的案件，偶爾在對白內提及之前與死者相關的事件，但為了維持現今不少欠缺耐性的觀眾繼續跟進故事情節的發展的興趣，在影片開始約五十分鐘後(片長114分鐘)已發生雷契特被殺案件，只讓觀眾「走馬看花」地認識乘客的背景及個性，使我們對每一位乘客只有「蜻蜓點水」式的了解，與小說第一部分的第五章「謀殺」於之前四章內已對每位乘客作出的仔細描寫有明顯的差異。或許編劇覺得現今觀眾不像以前的讀者那麼注重細節及喜愛推敲「兇手是誰？」的邏輯分析，遂「犧牲」了偏愛層層推進的理性思考的少部分觀眾，讓我們在未深入了解乘客背景之前，已可以透過白羅為乘客錄取口供的過程獲得緝兇的刺激感。因此，如果我們欲釐清事件的脈絡而一步一步地從案件發生至真相敗露進行細緻的線性分析，閱讀原著的文字比觀賞電影的畫面更佳。

　　至小說的末段，白羅對雷契特被殺案件進行深入的調查後，終於說出「雖然可能猜得不準，一定是每個人輪流經由赫伯德太太的房間，進入雷契特漆黑的房中戳下自己那一刀！他們自己永遠也不會知道是哪一刀把他戳死的。」這是一句百分百理性的說話，完全沒有個人感情的成分，即使他已從詳細的口供了解每位疑犯的個人背景，仍然堅守自己查案的專業守則，不會在工作過程中流露絲毫的個人感情，絕不會讓感情擾亂自己查案的思緒。相反，電影末段內他與每位疑犯深入接觸後，十分同情他們每一人的遭遇，亦對他們當中某些人搶著替別人認罪的舉動深表憐憫，但為了盡忠職守，應揭露他們每一

人都是兇手的真相，卻又源於同情而心不甘情不願地把真相公諸於世，唯有叫他們殺了他，並徹底地「埋葬」了真相。由此可見，以小說與電影對白羅個性的描寫作出比較，後者的他明顯比前者感性，其整體形象亦較人性化；如果想在閱讀小說過後從另一角度欣賞那位有較豐富的人情味及較認同「法律不外乎人情」的他，觀賞從原著改編的同名電影會是一個甚佳的選擇。

《馬克白》

電影過度簡化原著的情節和對白

　　現今一代的年青人大多受影像吸引，喜歡觀賞電影多於閱讀原著劇本，能夠在不多於兩小時內透過電影了解《馬克白》的劇本精粹，的確比用大概八至十小時直接閱讀原著劇本較省時方便，亦較輕鬆。事實上，《馬》的電影版突出了整個劇本的重點，馬克白 (麥可•法斯賓德飾) 被女巫和太太 (瑪麗昂•歌迪亞飾) 慫恿，欲取代現任蘇格蘭國王鄧肯 (大衛•休里斯飾)，男主角本性善良，如劇本文字所述，「得向陛下盡忠」，「如能在陛下心上滋長，收穫也都是陛下的了」，在影片內太太亦稱他過於單純，很明顯，初時他絕對沒有暗殺鄧肯而自封為國王之意，他堅守自己的崗位，未曾衍生稱王稱霸的野心，直至女巫的預言影響他，以及太太想盡辦法鼓勵他，向他說「你快來罷，我好把我的精神貫注在你的耳裡，用我舌端的勇氣排除那妨礙你獲取金冠的一切，命運與鬼神都似乎是要暗助你戴上金冠的」，使他立定心志搶奪皇位。莎士比亞在原著劇本內用了二十多頁描寫他在個性和行為兩方面的劇變過程，但影片只用了約四十分鐘描述了他的轉變，如果觀眾只想認識故事的梗概，明白其最具戲劇性的轉捩點，影片的確可提供簡便易懂的起點，讓他們無需閱讀原著劇本，都可以對他一步一步地實踐搶奪皇位的陰謀有一簡單清晰的了解。

　　不過，影片只輕輕帶過馬克白在性格上的巨變，不曾仔細描寫女巫和太太的說話如何影響他，遑論曾深入描述他暗殺鄧肯之前被慫恿的過程，與原著劇本內相關的文字闡述相距甚

遠。例如：三位女巫向他敬禮時彼此之間互相和應，分別稱他為「格拉密斯伯爵！考道伯爵！將來的國王！」，預言他在事業方面一帆風順，並將會獲得至高無上的皇位。太太勸他取代鄧肯稱王時故意貶抑他，使他一氣之下殺死鄧肯，實現她的願望；她向他說「你的品性是太富於普通人性的弱點，怕不見得敢抄取捷徑；你是願意尊榮的，也不是沒有野心，但是你缺乏那和野心必須連帶著的狠毒；你極希冀的東西，你偏想用純潔的手段去獲得……」，她刻意指出他稱王稱霸是不為而非不能，看中了他愛面子的心理，以較激進的言語刺激他，令他運用更殘暴極端的手段實踐自己的野心。影片簡化了上述情節和對白，在較少相關畫面的配合下，使他的劇變過於急速，亦令他其後大規模屠殺與鄧肯有關係的人物的殘暴行為缺乏足夠的鋪墊，並使他巨變的個性與其稱帝後因濫用暴力而失民心的因果關係欠缺清晰細膩的描寫。

在莎士比亞身處的時代裡，自然秩序有其無可取締的重要性，當時的人深信神可以揀選皇帝，皇位的神聖性特別受重視，馬克白弒殺皇帝奪取皇位，擾亂自然秩序，導致不尋常的騷動出現，實屬自食其果。影片創作人「捉到鹿但不懂脫角」，強調他走上歪路以致不能回頭所帶來的惡果，卻忽略了在他身邊的女巫和太太對其在個性和行為兩方面的劇變所產生的巨大影響力，其描寫他身邊人的鏡頭不足，導致他的巨變稍欠自然，亦令其殺君的大逆不道的行為欠缺足夠的說服力，更未觸及當時的時代氛圍如何使他自食惡果。因此，如欲深入了解莎士比亞時代的意識形態如何影響其創作《馬》的過程，還是細心閱讀原著劇本內精心「提煉」的文字較佳。

作　　　　者	｜	曉龍
書　　　　名	｜	《閱讀電影與電影·閱讀》
出　　　　版	｜	超媒體出版有限公司
地　　　　址	｜	荃灣柴灣角街 34-36 號萬達來工業中心 21 樓 02 室
出版計劃查詢	｜	(852) 3596 4296
電　　　　郵	｜	info@easy-publish.org
網　　　　址	｜	http : //www.easy-publish.org
香 港 總 經 銷	｜	聯合新零售（香港）有限公司
出 版 日 期	｜	2022 年 4 月
圖 書 分 類	｜	電影評論
國 際 書 號	｜	978-988-8778-70-6
定　　　　價	｜	HK$ 98

Printed and Published in Hong Kong